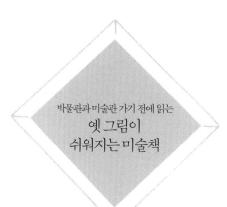

박물관과 미술관 가기 전에 읽는
옛 그림이
쉬워지는 미술책

윤철규 지음

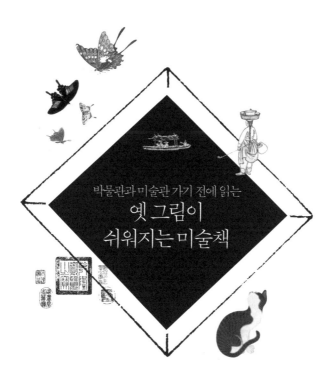

박물관과 미술관 가기 전에 읽는

옛 그림이
쉬워지는 미술책

타임

아빠가 읽어 주는 한국 미술

우선은 독자들에게 미안하다는 말부터 하려고 합니다. 그것은 이 책의 내용을 소개하면서 '~했어', '~하지'와 같은 낮춤말을 썼기 때문입니다. 이렇게 된 데에는 책을 처음 쓰고자 할 때 가졌던 생각과 관련이 있습니다.

제가 미술 분야에 종사하고 또 공부도 조금 한 터라 종종 아이들을 데리고 박물관이나 미술관에 갔습니다. 그럴 때마다 아이들의 반응은 별로 관심 없다는 듯 시큰둥했습니다. 친구들과 밖에서 뛰어놀고 싶은 마음이 더 컸을 수도 있겠지요. 하지만 무엇보다 화가가 무엇을 그렸는지, 그림 속의 내용이 무엇을 뜻하는지, 잘 알 수 없었기 때문이기도 했을 것입니다.

물론 그때마다 아이들에게 설명해 주었지요. 하지만 미술을 감상하는 법, 그림을 보는 법을 남에게 전하는 일은 생각보다 그렇게 쉽지 않았습니다. 이런저런 이야기를 해 주기는 했지만 이렇게 말해 주면 아이들이 알아들을 수 있을까 의심했던 적도 많았지요. 그러면서 한편으로는 언젠가는 지금보다 더 쉬운 방법으로 '미술이란', '그림을 볼 때에는' 하면서 설명해 줘야겠다 생각했습니다. 제 설명을 들은 아이들이 '아, 그림

이란 이런 것이구나!' 하며 뭔가 깨달았다는 듯 흥미로운 반응을 보일 언젠가를 떠올리며 기분 좋게 우쭐할 날을 그려 보기도 했습니다.

그런데 우물쭈물하는 사이에 아이들이 훌쩍 커 버렸습니다. 그래서 다시 과거로 돌아가, 제 머릿속에 여전히 어린 아이들을 떠올리며 친절한 아빠가 되어 한국 미술을 소개하고자 한 것입니다.

방법은 이렇습니다. 전체를 먼저 말해 주고 나서 그 다음에 조금씩 안으로 들어가 보자는 것입니다. 그림을 둘러싼 전체라는 것이 무엇일까요? 저는 그림이 왜 그려지게 되었는지, 그림에는 어떤 종류가 있고, 또 그리는 사람은 누구인지 등등을 포함하는 이야기라고 생각합니다. 이런 내용을 먼저 알고 있다면 그림을 볼 때 무엇을 그렸고 그와 같은 것을 어째서 그렸는가 하는 것을 훨씬 쉽게 이해할 수 있지 않을까 생각한 것이지요.

그림을 둘러싼 전체란 어쩌면 큰 나무와 같은 것은 아닐까 하고 상상해 본 적이 있습니다. 나무가 크면 뿌리도 여러 갈래인데 그 하나하나를 그림 그리는 사람이라고 본 것이지요. 거기에는 문인인 화가, 화원인 화가, 거리에서 그림을 팔아 살아가는 화가, 왕족 화가나 승려 화가, 여성

화가들도 있을 겁니다.

이 큰 나무의 줄기는 그림 기법으로 구성돼 있습니다. 붓 쓰는 법, 먹 쓰는 법 그리고 외국에서 전해진 새로운 화풍 등입니다. 뿌리에 있는 화가가, 줄기를 구성하고 있는 기법을 사용해 그림을 그린 결과가 가지에 매달린 열매일 것이라고 보았습니다.

그래서 어떤 가지는 산수화 열매가 열리고, 어떤 가지에는 주로 화조화 열매가 나며, 또 어떤 가지에는 인물화 열매가 매달린다고 본 것입니다. 물론 가지가 겹치는 곳도 있습니다. 예를 들어, 산수화 가지와 인물화 가지가 겹치면 산수 인물화 열매가 매달린다고 생각했습니다. 또 인물화 가지에서 뻗어나간 작은 가지에는 초상화 열매가 열리는 수도 있겠지요.

이들 열매는 다 익으면 땅에 떨어지는데, 나무 아래에는 수레가 놓여 있습니다. 수레에는 각각 이름이 적혀 있습니다. 주문용, 판매용, 심심풀이용 등 그림의 용도입니다. 주문용 수레에는 칸막이도 나뉘어져 있습니다. 왕실 주문, 시장에서의 주문, 친구의 주문 등입니다.

이렇게 그림을 과수원의 큰 나무에 비유해 본 것은 그림을 둘러싼 전

체 이야기를 어떻게 쉽게 소개할까 고민하다가 생각해 낸 것입니다. 그렇지만 이 책에 나무는 등장하지 않습니다. 다만 뿌리, 줄기, 열매에 해당하는 내용을 순서적으로 소개했습니다. 그러다 보니 양해를 구해야 할 점이 생겼습니다. 흔히 옛 그림하면 언제나 소개되는 명화들의 비중이 작아진 것입니다. 이 역시 전체를 소개하는 데 중점을 두었기 때문입니다.

이런 내용을 주로 삼아 한국 미술을 쉽게 이해할 수 있는 방안을 적은 글인데, 실제로 이 책을 읽을 청소년들은 과연 어떤 반응을 보일지 궁금합니다. '아 그렇구나!'는 아니더라도 '그래도 도움은 되는 것 같아.' 하는 얘기 정도라도 기대해 보고 싶습니다.

마지막으로 이런 이야기를 전할 기회를 준 이재일 사장님과 좋은 책을 만들려고 애써 준 편집부 황여진 님에게 감사의 마음을 전합니다.

2014년 10월

윤철규

차례

옛 그림은 왜 어렵게 느껴질까?

박물관이나 미술관에 가서 옛 그림을 감상해 본 적이 있니? 그림을 들여다볼수록 '이 그림은 무엇을 그린 걸까?' 또는 '왜 이런 그림을 그렸지?' 하는 의문이 들었을 거야. 옛 그림이 어렵게 느껴지는 건 바로 이 기본적인 질문들에 쉽사리 답하기 어렵기 때문이 아닐까 싶어. 그렇다면 이 두 가지 궁금증을 해결하고 나면 옛 그림이 쉬워질까? 그렇다고 할 수 있지.

그런데 옛 그림을 감상할 때 '무엇을 그렸는가', '왜 그렸는가' 만큼 중요한 게 또 있어. '어떻게 그렸는가' 하는 문제야. 그림 한 점을 보기 위해서 이렇게 많은 것을 알아야 한다면 무척 머리가 아프겠지? 벌써부터 포기하고 싶어질지 모르겠어. 하지만 다행스러운 건 그림이 어떻게 그려졌는지 모른다고 해서 그림 감상을 할 수 없는 건 아니야.

예를 한번 들어 볼게. 우리가 평소에 먹는 음식은 몸속에 들어와 에너지가 되지? 그 에너지는 우리가 활동하는 데 사용되거나 건강을 유지하는 데 쓰여. 그런데 우리가 에너지를 얻으려고만 음식을 먹을까? 아니지. 입맛에 맞는 음식의 맛 자체를 즐기기 위해 먹는 경우도 많아. 햄버거나 탄산음료, 과자 등은 많이 먹으면 건강에 좋지 않다고 하지만 맛과

향이 좋아서 자꾸 입에 가져가곤 해.

그림을 감상하는 일도 마찬가지야. 음식물이 몸속에 들어와 에너지가 되고 건강이 좋아지게 된다는 사실은 그림으로 치면 '무엇을 그렸는지', '왜 그렸는지'와 같아. 그런데 우리가 음식을 먹을 때 탄수화물이 얼마나 들어 있고, 단백질이 얼마나 되는지 등을 계산하지는 않지? 맛을 즐기는 데 영양소의 비율까지 알 필요는 없잖아.

그런데 의외로 좀 신경을 써서 생각해 볼 문제가 그림을 '어떻게 그렸는가' 하는 점이야. 이것은 음식의 맛과 비슷하다고 할 수 있거든. 같은 재료라도 요리법이나 만드는 사람에 따라 맛이 다른 것처럼 그림도 마찬가지야. '무엇을 그렸는지', '왜 그렸는지'가 같아도 '어떻게 그렸나' 하는 점에서 그림이 제각기 달라지기 때문이지.

한편 요리하는 사람마다 요리법이 다르고, 솜씨가 다르다고 해서 탕수육을 만들어 준다고 해 놓곤 돼지갈비를 내놓을 수는 없어. 그림에도 지켜야 하는 기준이 어느 정도는 있다는 말이지. 그렇다면 이 '어떻게 그렸는가' 하는 것은 요리를 맛있게 하는 일종의 향신료 같은 거라고 비유할 수 있겠지. 그러니까 그림의 매력을 더 잘 느끼기 위해선 이

그림이 어떻게 그려졌는지 알고 있으면 훨씬 더 맛있는 그림 읽기를 할 수 있다는 말이야.

　그림뿐만 아니라, 만화나 텔레비전 프로그램 같은 것도 시대의 유행을 따라가. 얼마 전에 〈원피스〉라는 일본 만화를 우연히 보게 되었어. 몇 페이지 펼쳐 보았는데 정말 대단하더라. 이런 장면이 있었어. 주인공 루피가 다른 사람들 하고 싸울 때, 그전에 보았던 만화에서는 번개 표시나 별표 속에 '큭'이나 '윽' 같은 말을 넣어서 표현했는데, 이 만화는 주인공이 발을 오징어 다리처럼 쭈욱 뻗어 적의 얼굴을 차는 모습으로 그려진 거야. 영화의 한 장면을 고속 촬영한 것처럼 슬로 모션(slow motion)으로 그렸지. 마치 발끝에 카메라를 달아서 거꾸로 발이 주인에게서 멀어지는 과정을 포착한 듯해. 얻어맞을 사람 쪽에서 보면 찬 사람의 발이 점점 다가오는 것처럼 보이겠지. 그 장면을 보면 누구나 배꼽을 잡고 웃지 않을 수 없어.

　이런 방식은 아마 텔레비전 프로그램과도 무관하지 않을 거야. 유명한 배우가 높은 곳에 올라가 번지점프를 한다고 가정해 보자. 그러면 헬멧에 달린 작은 카메라가 잔뜩 겁을 먹고 일그러진 배우 얼굴과 '엄마

야~' 하고 소리 지르는 것을 그대로 보여 주잖아. 이렇게 배우의 겁먹은 모습을 보여 주는 이유는 시청자가 그런 모습을 보고 싶어하기 때문일 거야. 그냥 높은 곳에서 떨어지는 장면을 잡은 영상만으로는 그다지 재미가 없으니까 더 흥미롭고 생생한 장면을 보여 주기 위해서 고안한 방법인 거지.

〈원피스〉에서 얼굴 앞으로 다가오는 발차기도 아마 같은 이유에서 그려졌을 거야. 자극적이고 재미있는 장면을 원하는 시대가 왔기 때문이지. 동시대의 많은 사람이 비슷한 생각을 공유하고 행동하는 것을 '유행'이라고 해. 유식한 말로 '시대사상' 또는 '시대정신'이라고도 하지.

이것은 그림에서 '어떻게 그리는가' 하는 문제와 직결돼. 그림을 그리는 사람, 개인의 문제이기도 하지만 이처럼 시대적인 유행이나 분위기를 따르는 것이 일반적이거든. 그래서 옛 그림을 감상할 때에는 '무엇을', '왜' 그렸는가 하는 기본 문제 외에 이런 시대적 유행도 이해할 필요가 있는 거지. 이 세 가지는 옛 그림을 이해하는 전부라고 할 수 있어. 이제 우리가 풀어야 할 궁금증의 정체가 분명해졌어. 그러면 하나씩 문제를 풀어 가면 되는데 우선 '무엇을 그렸는가' 하는 문제부터 도전해 보자.

1 | 옛 그림을 감상하기 전에

옛 그림은
무엇을 그렸을까?

'옛 그림' 하면 우선 어떤 그림이 떠오르니? 아마 김홍도의 대표작으로 알려진 〈씨름〉이나 〈서당〉 같은 그림이 떠오르지 않을까 싶어. 이 그림들은 교과서뿐 아니라 광고 같은 데에서도 심심치 않게 등장하거든. 우리가 〈씨름〉이나 〈서당〉을 놓고 '이 그림은 무엇을 그린 걸까?' 하고 묻진 않을 거야. 〈씨름〉은 그림만 보아도 사람들이 모여 앉아 씨름을 즐기는 장면을 그렸다는 걸 짐작할 수 있으니 말이지. 〈서당〉은 학생들이 서당에서 훈장 선생님을 둘러싸고 공부했던 조선 시대의 생활상을 보여주고 있어.

이렇게 한 시대의 사람들이 살아가는 생활상이나 풍습 등을 주제로 그린 그림을 우리는 '풍속화(風俗畵)'라고 해. 우리가 이 말의 뜻을 안다

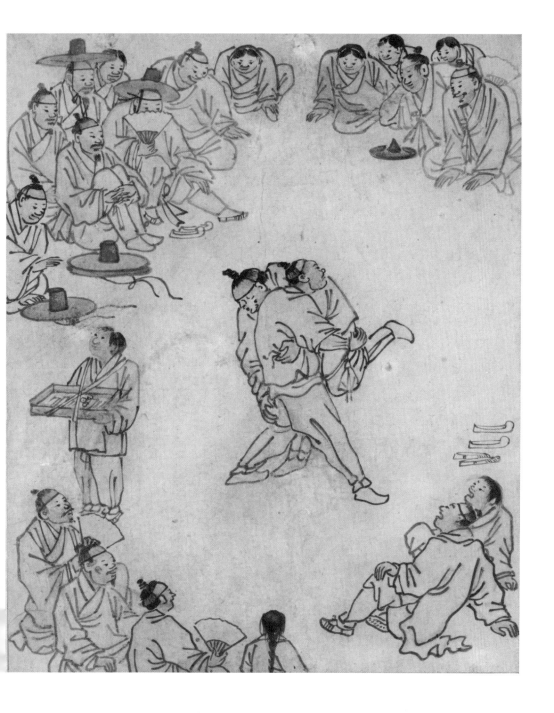

〈씨름〉 김홍도, 18세기, 종이에 채색, 26.9x22.2cm, 국립중앙박물관.

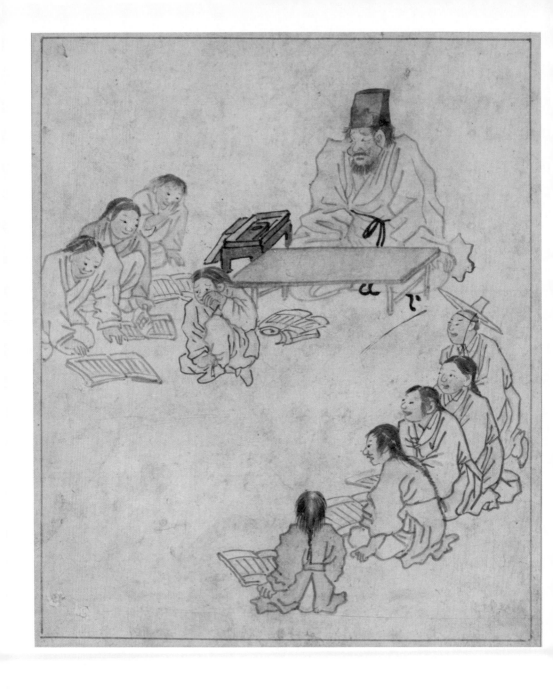

〈서당〉 김홍도, 18세기, 종이에 채색, 26.9x22.2cm, 국립중앙박물관.

면 김홍도의 〈씨름〉이나 〈서당〉이 실제 과거 사람들의 모습을 담았다는 사실을 알 수 있지. 이처럼 그림의 성격이나 종류를 구분하는 기준을 알면, 화가가 그림을 통해 무엇을 그리고자 했는지 자연스레 알게 돼. 그림을 분류하는 명칭을 다른 말로 '장르'라고도 하지.

그림을 분류하는 방법은 처음에는 꽤 단순했어. 사람을 그린 그림, 꽃이나 새를 그린 그림, 산과 강과 같은 자연을 그린 그림 정도로만 나누었거든. 그것들을 각각 인물화, 화조화, 산수화라고 불렀어. 하지만 화가들의 그림 솜씨가 발전하면서 분류도 점차 복잡해졌지. 예를 들어, 산수화를 그릴 때 단순히 산과 강만 그리지 않고, 거기에 인물을 더 그려 넣은 경우도 생긴 거야. 또 화조화를 그릴 때 새만 그리지 않고 봄이면 봄, 가을이면 가을의 계절적인 특성이 나타날 수 있도록 배경을 그려 넣게 됐지.

이렇게 다소 복잡해진 그림은 단순히 산수화나 화조화라는 이름만으로는 그 특성을 담아낼 수 없었어. 그림의 성격을 조금 더 분명하게 말해 주는 새 이름이 필요해졌지. 그래서 그림 안에 인물이 등장하는 산수화를 따로 모아 '산수인물화'라고 부르게 되었어. 또 계절적인 배경을 묘사한 화조화의 경우에는 특별히 '사계화조화'라고 이름 붙이게 되었지. 그래서 그림을 분류하거나 구분해서 붙인 이름 자체가 '무엇을 그렸는가'에 대한 답을 말해 준다고 할 수 있어.

옛 그림은
왜 그렸을까?

김홍도가 그린 〈황묘농접〉이란 그림이 있어. 같이 한번 볼까? 어느 봄 날에 마당 한구석에 피어 있는 패랭이꽃에 살금살금 다가가는 고양이가 인기척에 놀라 뒤돌아보는 장면이야. 아마도 머리 위로 날개를 팔랑대면서 날아온 나비 때문이겠지.

김홍도는 조선 시대 3대 천재 화가 중 한 사람이야. 무엇이든 살아 있는 것처럼 그려 내는 뛰어난 솜씨로 유명했어. 또 어떤 일이 일어나는 순간을 재치 있게 포착해 내는 재주는 김홍도를 따라올 사람이 없었지.

나비의 등장에 놀라 뒤돌아보는 고양이의 당황한 모습이 마치 카메라로 찍은 것처럼 생생하지 않니? 그림을 보고 있으면 이 장면의 앞뒤 장면을 저절로 머릿속으로 그리게 돼. 살금살금 다가가고 있던 조심스

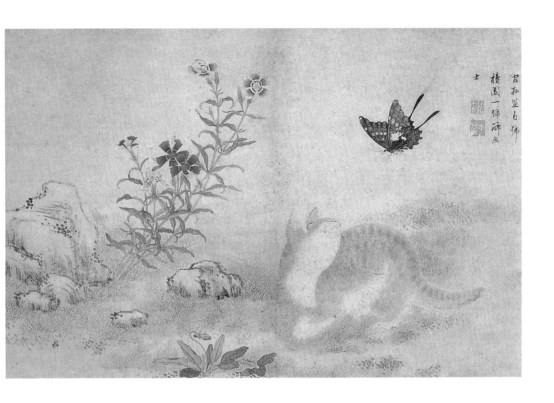

러운 고양이와 놀란 고양이 때문에 다시 날아오르게 될 나비를 상상하
면 사랑스러운 느낌이 들지. 좋은 그림이란 바로 이렇게 사람의 감정을
자극하면서 풍부한 상상거리를 주는 작품을 말해.

이 그림에는 아름다운 봄날의 풍경을 그렸다는 표면적인 요소 외에도
다른 숨은 뜻이 있어. 고양이는 중국어로 '마오'라고 하고 나비는 '띠에'
라고 해. 그런데 중국에서 나이 많은 노인을 가리키는 '마오띠에'라는 말
과 발음이 같거든. 그리고 패랭이꽃에는 장수를 축하한다는 뜻이 있지.
따라서 고양이, 나비, 패랭이꽃을 그린 이 그림은 김홍도가 어느 나이 많

〈**황묘농접**〉 김홍도, 18세기, 종이에 채색, 30.1x46.1cm, 간송미술관.

은 노인의 장수를 축하하기 위해 그린 그림이라고 추측할 수 있어.

옛 그림은 이처럼 단순한 감상 외에도 특정한 목적으로 그린 경우가 많았어. 그렇다면 어떤 목적으로 그렸는지 구체적으로 한번 살펴볼까? 목적이나 용도에 따라 구분하면 크게 서너 가지로 나눌 수 있어.

우선은 기록하거나 기억하기 위해 그린 그림이 있지. 사진이 발명되기 이전에 그림은 기록을 하는 수단이었거든. 기록하거나 기억을 위해 그린 그림에는 여러 종류가 있어. 궁중에서 일어나는 일을 그린 기록화가 있고, 또 문인들의 모임을 그린 그림도 여기에 속해. 무엇보다 사람의 얼굴을 그린 초상화도 기록이나 기억을 위해 그린 그림이겠지. 성 안의 풍경을 그린 그림도 일종의 기록화라고 보아야 할 거야.

둘째로는 교훈을 얻거나 소망을 위해 그린 그림이 있어. 조선 시대 왕궁에 걸린 농사짓는 백성을 그린 그림, 왕비의 침실에 걸린 아녀자들이 길쌈하는 모습을 그린 그림이 그러한 예야. 왕과 왕비가 늘 백성이 일하는 모습을 보면서 나라를 잘 다스려야겠다고 다짐하고 교훈을 얻기 위한 용도로 걸어둔 것이지. 양반이 사랑방에 걸어 둔 대나무 족자 그림 또한 교훈을 얻으려는 목적으로 그린 그림이라 할 수 있어. 대나무가 곧게 자라는 것처럼 선비로서 항시 올바른 행동을 하겠노라 그림을 보며 생각했던 것이지.

세 번째는 장식이나 감상을 위해 그린 그림이야. 장식은 말 그대로 건물의 안팎이나 방 안을 치장하는 것을 말하지. 여기에는 주로 꽃이나 새를 그린 화조화가 많았어. 대부분의 화조화는 화려하고 아름답게 그리는 게 보통이었지. 민화 역시 서민들의 방을 장식하기 위해 그린 그림이

야. 자손을 많이 낳아 다복하게 장수하거나 높은 벼슬에 오르기를 바라는 등 현실에서의 행복을 상징하는 내용이 많이 담겼어.

　마지막으로, 축하나 선물을 위해 그린 그림도 있어. 조선 시대는 예의를 존중하는 사회였거든. 평소에 인사를 잘 하는 것은 물론 상대방에게 무슨 일이 있으면 꼭 편지를 써서 안부를 묻는 게 보통이었어. 편지 대신에 그림을 보내는 일도 많았지. 실례로 친구 아버지가 나이 들어 환갑잔치를 벌이면 축하시를 지어 보내거나 그림을 그려 보냈어. 앞에서 본 김홍도의 〈황묘농접〉도 상대의 장수를 축하하기 위한 선물로 그린 그림이라고 볼 수 있겠지.

　이렇게 옛 그림이 그려진 이유는 크게 보면 기록, 교훈, 장식, 축하 정도로 나눌 수 있어. 물론 그것말고도 더 많은 이유가 있지만, 자세한 것은 앞으로 차츰차츰 더 알아 가기로 하자.

옛 그림은
누가 그렸을까?

앞에서 김홍도 그림을 소개했으니 김홍도 이야기를 좀 더 해 볼까? 김홍도가 그린 풍속화첩 속에는 우리가 잘 아는 〈씨름〉을 포함해 모두 25점의 그림이 들어 있어. 그중에는 〈씨름〉처럼 널리 알려진 것도 있지만 별로 유명하지 않은 그림도 있지.

그중 하나로 〈시주〉라는 그림이 있어. 스님들이 길가에서 점괘 판을 펼쳐 놓고, 지나가는 여인에게 점을 보기를 권했던 당시 풍속을 그린 그림이야. 그런데 이것과 비슷한 장면을 그린 또 다른 〈시주〉 그림이 있어. 이것은 김홍도가 그린 것이 아니라 김홍도의 그림 〈시주〉를 옆에 두고 누군가가 그대로 베껴 그린 것이야. 김홍도의 그림보다 솜씨가 떨어지고, 단순하게 먹으로만 그렸지.

〈시주〉 **김홍도**, 18세기, 종이에 채색, 28.0x24.0cm, 국립중앙박물관.
〈시주〉 **밑그림, 작자 미상**, 18세기, 종이에 수묵, 17.0x30.0cm, 개인 소장.

이런 밑그림은 흔히 원본 그림 위에 기름종이를 올리고, 먹으로 윤곽을 그리는 게 보통이야. 왜 이런 그림을 그렸느냐 하면 나중에 비슷한 그림을 그리고 싶을 때 본으로 삼고자 했기 때문이지. 누군가 와서 김홍도의 〈시주〉 같은 그림을 그려 달라고 했을 때 이 밑그림을 꺼내서 종이 밑에 깔고 그대로 윤곽을 따라 그린 뒤 적당히 채색을 하면, 비슷한 그림이 완성되는 거야. 이렇게 원래 그림의 본이 되는 그림을 밑그림, 혹은 화본(畫本) 또는 초본(草本)이라고 해. 조선 시대에 화가들이 어떻게 그림 공부를 했고, 솜씨는 어떻게 갈고 닦았는지를 보여 주는 열쇠가 되는 그림이었지.

조선 시대에 화가는 크게 두 부류로 나뉘었어. 한 부류는 그림을 그려 먹고살았던 전문적인 직업 화가였고, 다른 부류는 취미로 그림을 그린 사람들이었어. 그림 그리기를 좋아하고 타고난 소질이 있지만, 직업과는 상관없는 아마추어 화가들이었지.

직업 화가 중에는 관청의 도화서에 소속되어 나라에 필요한 모든 그림을 그렸던 화원이 있었어. 조선 시대 초기에 도화서(처음에는 '도화원'이었던 것이 명칭이 바뀜)가 설치되면서 화원을 모집하기 시작했어. 기록에 따르면 도화서에 소속된 화원이 처음에는 20명이었지만 조선 시대 후기가 되면 30명으로 늘어났다고 해. 도화서에는 이들 화원 외에 '화학생'이라고 하는 그림 배우는 학생 15명 정도가 소속돼 있었다고 해.

도화서의 화원들이 그리는 그림은 주로 왕실에서 필요한 초상화 같은 기록화였어. 물론 산수화나 화조화처럼 감상을 위한 그림도 그렸지만 궁중을 장식하기 위한 그림인 장식화나 인물이나 사건을 기록하는

기록화에 비하면 훨씬 적었다고 할 수 있지.

조선 시대에는 도화서에 소속된 화원은 아니지만 그림을 시장에 내다 팔아서 생계를 유지했던 직업 화가들도 있었어. 조선 시대 후기에 이르러서야 비로소 등장하는데 이들 중에는 화원 이상의 그림 실력을 가진 사람들이 많았지. 그 무렵에 이런 직업 화가들이 대거 등장했던 까닭은 조선 시대 후기에 그림 감상이 널리 유행하면서 그림을 소유하려는 사람이 많아졌기 때문이었어. 정리하자면, 조선 시대에 직업적으로 그림을 그려 생계를 유지한 화가 중에는 나라의 관청인 도화서에 소속된 화원이 있는가 하면, 그와 무관하게 일반인 그림 애호가를 상대로 시장에서 그림을 판 화가가 있었다는 거야.

반면, 아마추어 화가는 매우 다양했어. 조선 시대에는 필기구가 붓밖엔 없었어. 그래서 학문을 하는 선비들도 짬이 나면 붓으로 그림을 그리는 경우가 흔했지. 게다가 옛날에는 글씨와 그림은 뿌리가 하나라고 해서 그림을 잘 그리는 것도 선비의 높은 교양 수준을 나타내는 기준으로 인정해 주었거든. 그래서 많은 문인과 학자가 그림을 그렸지. 이들을 문인 화가 또는 사대부 화가라고 불러. 문인 화가 외에도 왕을 비롯해 왕족 화가, 스님 화가, 부인 화가, 기생 화가도 있었지. 그림을 잘 그린 왕으로는 임진왜란 때의 선조 임금과 18세기 조선의 문화 부흥기를 이끈 정조 대왕이 있어. 부인 화가로는 율곡 이이의 어머니로도 널리 알려진 신사임당이 있지.

직업 화가들에게 무엇보다 중요한 건 어떻게 그림 교육을 받느냐 하는 문제였어. 대부분의 화원은 어릴 때부터 도화서에 들어가 선배 화원

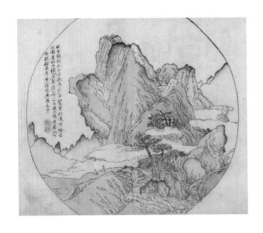

《개자원화전》의 한 페이지

의 지도를 받으며 그림 공부를 했는데 이때 교과서로 쓰인 것이 바로 화본이었어. 화본대로 그림을 그려 보면서 실력과 솜씨를 닦았지. 도화서뿐 아니라 대대로 화원이 나왔던 화원 집안에서도 화본을 가지고 자식에게 그림을 가르쳤어.

하지만 직업적으로 그림을 접하지 않거나 화원 집안에 태어나지 않은 아마추어 문인 화가들은 이런 화본을 구하기가 쉽지 않았어. 그래서 그림을 그릴 때 자신의 기억에만 의존할 수밖에 없었지. 또 일부는 자신이 본 것을 수첩 같은 것에 그려 모아 자신만의 화본을 만들기도 했어.

그러다가 조선 시대 후기가 되자 사정이 달라졌어. 중국에서 출판 기술이 발전하면서 많은 책이 나오게 됐는데, 그중에는 유명한 옛 그림을 목판에 새겨서 책으로 만든 화보집이 많았지. 예를 들면《고씨화보》, 《당시화보》와 같은 책인데 모두 중국에서 전해졌어. 그중에는 첨단 기술을 활용해 컬러로 만들어진 것도 있었는데 대표적인 컬러 화보집으로《개자원화전》이 있어.

이 책은 아름다운 채색 판화를 엮어 만든 것으로 당대에 유명한 베스트셀러가 되었지. 내용 또한 매우 혁신적이었는데 단순히 이름난 그림

을 보여 주는 것이 아니라 나무면 나무, 바위면 바위, 인물이면 인물을 그리는 법을 자세히 소개하고 있어서 누구나 이 책만 있으면 혼자서 얼마든지 그림 공부를 할 수 있었다고 해.

《개자원화전》뿐 아니라 조선 후기에 이런 화보집이 전해지면서 그림을 그리는 계층에 큰 변화가 생겨났어. 화보집이 나오기 전에는 그림을 그리는 사람 대부분이 도화서 소속의 화원이었다면, 화보집이 나온 후로는 문인 화가들이 대거 등장하게 되었어. 화본이 아니더라도 누구든지 화보 속에 있는 명화를 모방해서 그림을 그려 볼 수 있고, 또 사물이나 사람을 묘사하는 법을 쉽게 익힐 수 있었기 때문이지.

옛 그림 토막 상식

조선을 휘어잡은 3대 화가

조선 시대 3대 화가로 일반적으로 안견, 김홍도, 장승업을 꼽아. 안견은 세종 대왕의 셋째 아들 안평 대군의 사랑을 받았던 화가이자 〈몽유도원도〉를 그린 화가로 유명하지. 김홍도는 말할 것도 없이 18세기를 대표하는 풍속화와 화조화의 대가야. 김홍도보다 100년 정도 늦게 태어난 장승업도 3대 화가 중 한 명으로 손꼽혀. 그는 정식으로 그림을 배우지 않았지만 한 번 본 것은 모두 똑같이 그려 낼 정도로 그림 천재였다고 해. 어떤 경우에는 3대 화가를 꼽으면서 이들 중 한 사람을 빼고, 진경산수화의 대가 정선을 넣기도 해.

2 │ 옛 그림을 읽는 법 / 산수화

마음속의
이상향을 그리다

　서양화는 아마 동양화에 비해 조금 더 익숙할 거야. 그럼 여기서 문제를 하나 내 볼게. 서양화에서 가장 많이 그려진 그림 소재는 무엇일까? 어려운 질문이라고 생각할 수 있지만 서양에 수많은 교회와 성당이 있다는 걸 안다면 금방 답이 나올 거야. 대개 그림이 아니라 조각으로 새겨진 게 많을 테지만 말이지. 정답은 십자가에 못 박힌 예수 그리스도를 그린 그림이야. 이러한 그림을 '그리스도의 책형(磔刑)'이라고 말해. 좀 어렵지만 책형이란 기둥에 묶어 놓고 창으로 찔러 죽이는 형벌을 가리키는 말이야.

　서양 그림에 십자가에 매달린 예수 그리스도가 많이 등장하는 이유가 있어. 서구 문명은 기독교를 바탕으로 하고 있는데 그 핵심적인 내용

중의 하나가 예수 그리스도가 자기를 희생하여 신도들을 구원했다는 사실이야. 서양의 기독교 신자는 이것을 그림으로 남김으로써 그리스도의 죽음과 희생을 잊지 않고 기억하고자 했던 것이지.

서양화에서 십자가에 못 박힌 예수 그리스도 다음으로 많이 그려진 그림은 성모 마리아야. 서양 중세는 고난 속에 희생당한 예수 그리스도와 그 고통을 함께한 성모 마리아에 대한 신앙심도 높아진 시기였어. 그래서 중세 이후에는 아기 예수 그리스도와 함께 앉아 있는 성모 마리아가 많이 그려지게 되었지. 이처럼 옛 그림이 그려지게 된 배경에는 동양이든 서양이든 각 시대를 지배하는 생각이 중요한 역할을 한다는 걸 알 수 있어.

오늘날까지 전해진 우리나라의 옛 그림도 마찬가지야. 그렇다면 우리 옛 그림에서 가장 많이 그려진 그림은 무엇일까? 정답은 바로 산수화(山水畵)야. 산수화는 단순히 옛 그림의 한 종류로만 볼 수 없어. 그 속에는 옛 사람들의 산수(山水), 즉 자연에 대한 생각과 태도가 깊이 담겨 있기 때문이거든.

산수화에 어떤 생각이 담겨 있는지를 알아보기에 앞서 조선 시대에는 어떤 사람들이 사회를 이끌었는지 살펴볼 필요가 있어. 또 그들이 평소에 어떤 생각을 하고 살았는지 알아보는 것도 중요하지.

조선은 양반이 중심인 사회였어. 양반은 나라를 다스리는 두 계층, 즉 문인(文人)과 무인(武人)을 가리키는 말이야. 그런데 시대가 점차 흐르면서 양반은 문인 계층을 가리키는 말로 굳어졌어. 문인은 살아가는 목표가 분명했지. 학문을 닦아 도덕적으로 높은 경지에 오르는 것, 그리고

관리가 되어 백성을 잘 다스리는 것이었어. 그래서 이들은 평소에는 글을 읽으며 과거 시험을 준비하며 지냈어. '문인'이란 말도 여기에서 나왔는데 문인이란 평소 글을 많이 읽어서 글을 잘 쓰고 시를 잘 짓는 사람을 말해. 이렇게 공부해서 과거에 합격하면 관리가 되어 벼슬길에 나아갔지. 그러고 나서 벼슬을 마치면 다시 고향으로 돌아와 온전히 문인으로서 책을 읽으며 수양을 쌓았어.

문인들은 관리 생활을 되풀이하면서 자연히 고향에서의 전원생활에 대한 향수도 깊어지게 되었어. 관리로 지내면서 정치의 소용돌이에 휩싸이는 것도 싫었겠지만 전원생활의 상징인 산 깊고 물 맑은 한적한 자연에서 다시 자유로운 생활을 하고 싶어 했지. 따라서 산수화는 문인들이 평소에 가지고 있던 마음속의 이상향을 그린 그림이라고도 말할 수 있어.

조선 시대의 유명한 화가 강세황이 그린 산수화, 〈강상조어도〉를 보면 어느 한적한 강가의 풍경을 그린 듯해. 멀리 산이 보이고 나무들 사이로는 마을 집들의 지붕이 보여. 강가 언덕에는 큰 나무 몇 그루가 서있고, 반대편에는 넓은 수면이 펼쳐져 있지. 이 강물 위로 작은 배 하나가 떠 있고, 배에는 선비인 듯 보이는 사람 하나가 혼자서 낚싯대를 드리우고 있어. 한가로운 이 어부의 모습은 어쩌면 벼슬살이를 마치고 고향에 돌아온 문인의 모습일지도 모르지. 자유로운 생활을 꿈꾸었던 문인이라면 아마도 이런 산수화에 그려진 삶을 꿈꿨을 거야. 양반 문인들이 사회를 주도했던 조선 시대에는 이러한 이유 때문에 산수화가 많이 그려지고 또 많은 사랑을 받았다고 볼 수 있어.

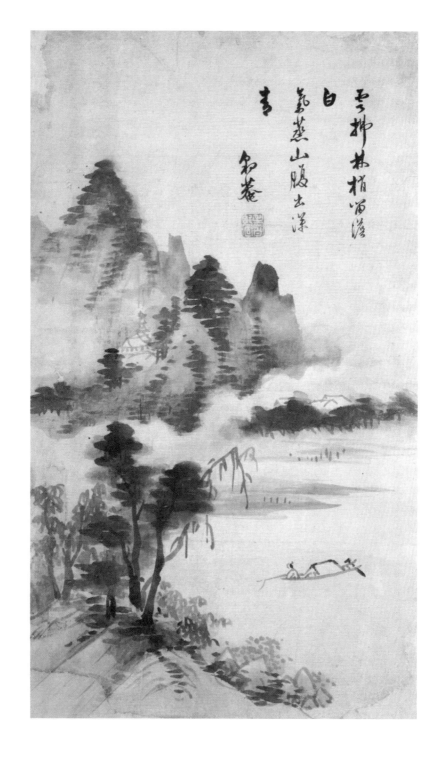

〈**강상조어도**〉 **강세황**, 18세기, 종이에 옅은 채색, 58.0X34.0cm, 삼성미술관 리움.

산과 강을
그리기 시작한 이유

산수화 이야기를 더 하기 전에 먼저 알아 둘 게 있어. '문화권'이라는 말이야. 문화권이란 문화적인 특징이 서로 닮거나 비슷한 지역을 하나로 묶어서 부르는 용어야. 언어 혹은 종교가 같거나 생활 습관이나 사상 등이 비슷한 지역은 같은 문화권에 속한다고 말하지. 유럽을 생각해 보면 이해하기 편해.

프랑스나 독일, 이탈리아는 각각 독립적인 국가지? 하지만 모두 기독교와 그리스 로마 문화에 뿌리를 두고 있다는 점에서 하나의 기독교 문화권으로 묶일 수 있어. 중동이나 북아프리카 지역도 마찬가지야. 이슬람교라는 종교와 이슬람식의 생활 방식을 공유하고 있다는 점에서 이슬람 문화권으로 묶일 수 있지.

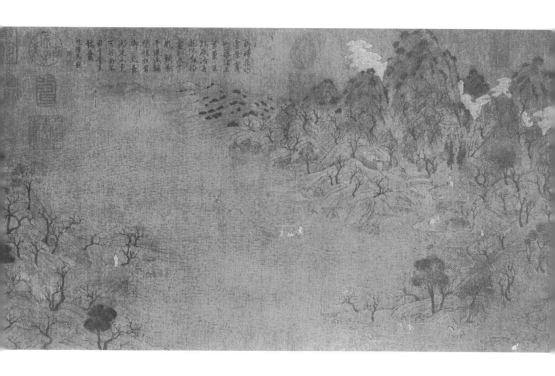

　　문화권은 전 세계에 여러 개가 있어. 그중에서 한국은 중국, 일본 등과 함께 중화 문화권에 속해. 한자라는 공통의 문자를 사용했고, 유교와 불교 같은 공통된 종교가 있었고, 또 조상과 웃어른을 모시는 관습이 모두 같았기 때문이야. 같은 문화권에 속해 있다는 것은 서로 밀접하게 영향을 주고받았다는 말과 다름없어. 산수화의 경우에도 처음에 중국에서 형성된 화풍이 우리나라에도 영향을 미쳤다고 할 수 있지.

　　산수화가 언제부터 누구에 의해 그려지기 시작했는지를 알려 주는

정확한 기록은 없어. 지금까지 남아 있는 산수화 중에 가장 오래된 그림은 수나라 때 전자건이란 중국 화가가 그렸다고 전해지는 〈유춘도〉야. 이제 막 돋아난 초록빛 새싹으로 가득한 봄날의 강변을 그린 그림이지. 강변에는 귀족처럼 보이는 화려한 복장을 한 사람들이 봄을 즐기고 있어. 산수화 속에 사람이 등장하니까 이 그림은 엄격하게 말하면 '산수인물화'에 속해. 그런데 여기서 중요한 점은 이 그림 속에 등장한 인물들이 산과 강을 즐기고 있는 모습이라는 거야. 당시에 사람들이 산이나 강을 무섭지 않게 여겼기 때문에 나올 수 있었던 그림이라고 볼 수 있지.

이와 관련해서 잠깐 유럽 이야기를 해 볼게. 유럽 사람들은 200~300년 전까지만 해도 산이나 숲을 무서운 공간으로 여겼어. 흔히 요괴를 비롯해 죄를 짓고 산속으로 들어간 산적들이 사는 무시무시하고 공포로 가득 찬 곳으로 여겼지. 아주 오래전 고대 중국 사람들도 산에 대한 공포심이 있었어. 그러던 것이 중국에서는 꽤 일찌감치 자연이 친근한 대상으로 변하게 되지.

그러한 변화는 한나라 말기 즉, 지금으로부터 1,700~1,800년 전쯤부터 서서히 나타나기 시작했어. 당시는 나라의 정치가 매우 어지럽고, 각지에선 반란이 일어나는 등 몹시 혼란스러웠지. 별 수 없이 사람들은 자연에 대한 무서움과 불편함을 무릅쓰고 산속으로 달아나 살지 않을 수 없었어. 그런데 막상 살다 보니까 산속이 생각보다 그렇게 불편하지 않고, 무섭지도 않다는 걸 깨달았지. 부패한 관리들의 등쌀도 없었고, 또 난을 피해 들어온 학자나 관리 들에겐 정신적인 자유가 보장되었어. 아무도 간섭하는 사람이 없었으니까 말이지.

이 무렵 중국에는 산속에 은둔해 수련을 쌓으면 신선이 될 수 있다는 종교 사상이 널리 퍼져 있었어. 그러면서 글 잘 쓰는 문인들은 산속 생활을 예찬하기에 이르렀지. 이들이 산과 강을 예찬하는 글을 많이 쓰면서 자연은 정신적인 자유를 누릴 수 있는 공간이라는 생각이 더욱 확산되었어. 그러는 과정에서 산과 강을 가리키는 일반적인 말인 '자연(自然)'이란 말 대신에, 그것에 철학적인 의미를 더한 '산수(山水)'라는 말이 만들어졌지.

산수라는 말이 등장하면서 높은 산과 골짜기 혹은 강과 호숫가를 그린 그림을 산수화라고 부르게 되었어. 기록을 보면 산수화가 그려지기 시작한 것은 지금부터 약 1,500년 전쯤 되는 시기로 전해지지만, 남겨진 그림은 없어. 전자건의 그림은 수나라 말기에 그려진 것으로, 우리나라로 말하자면 삼국 시대에 신라가 통일을 하기 조금 전 시기에 그려졌다고 볼 수 있지.

옛 그림 토막 상식

전(傳)이란

앞에서 〈유춘도〉를 소개하면서 전자건이 '그렸다고 전해지는'이라고 썼어. 이렇게 쓴 것은 〈유춘도〉를 전자건이 그렸는지 아닌지를 정확하게는 알 수 없기 때문이야. 옛 그림에는 이처럼 오랜 시간이 흘러서 그린 사람을 정확하게 알 수 없는 경우가 종종 있어. 그럴 때, 화가 이름 앞에 '전傳'자를 붙이기도 해. 참고로 영어로는 '어트리뷰티드(attributed)'라고 표기해.

우리나라에서
가장 오래된 산수화는?

　우리나라는 역사적으로 중국과의 문화적 교류가 활발했어. 중국의 영
향을 받아 우리나라에서도 일찍부터 산수화가 그려졌으리라 추측되곤
해. 그러나 아쉽게도 삼국 시대나 통일 신라 시대에 그려진 산수화 중에
오늘날까지 전해지는 그림은 하나도 없어. 고려 시대 그림조차 거의 남
아 있지 않지. 세계적으로 유명한 고려의 불교 그림 솜씨를 생각하면, 고
려 시대 산수화를 볼 수 없다는 것은 무척 애석한 일이 아닐 수 없어. 특
히 고려 시대 중기에 활동한 이녕이란 화가는 산수화로 중국에 유명세
를 떨쳤다고 하니 더욱 안타깝지. 기록에는 이녕이 개성 근처를 흐르는
상 풍성을 남은 〈예성강도〉를 비롯해 많은 산수화를 그린 것으로 알려
졌지만 오늘날까지 전해진 그림은 한 점도 없어.

화가 이녕에 대한 이야기에는 이런 것도 전해져. 어느 날 고려의 인종 임금이 이녕을 불러서 그림 하나를 주었다고 해. 그러고는 "네가 그림을 잘 그리는 것은 알고 있다. 그렇지만 좋은 중국 그림을 보며 실력을 더 쌓기를 바란다."라고 했대. 하지만 이녕이 인종에게 받은 그림은 이녕이 불과 며칠 전에 그렸던 그림이었지. 이녕은 왕에게 "전하, 이 그림은 제가 그린 것이옵니다."라고 말하면서 그 증거를 보여 주었다고 해. 그림을 뒤집어서 그림을 그릴 때 써 놓았던 본인의 사인을 보여 준 것이지. 인종은 순간 무안해졌지만 임금답게 "과연 그대는 탁월한 솜씨를 지녔구나." 하면서 이녕을 칭찬하고 이후로도 그를 몹시 아꼈다고 해.

고려 시대의 산수화는 매우 수준이 높았던 것으로 보여. 지금은 확인할 길이 없어 아쉬울 뿐인데 다른 자료를 통해 그 솜씨를 엿보는 것은 가능해. 이녕의 그림 보다 100년쯤 앞서 만들어진 목판화 속에 산수화로 보이는 그림이 전해지고 있거든.

목판화로 찍어 만든 《어제비장전》이란 책인데, 이 책에 산수화로 보이는 그림이 몇 점 들어가 있어. 원래 이 책은 중국에서 펴낸 불교 시집이었는데 고려에서 똑같이 본떠 다시 만들었어. 전체가 30권이지만 오랜 역사 속에 다 흩어지고 전 세계에 몇 권 밖에 전해지지 않지. 판화 그림이라서 일반적인 그림과는 조금 달리 보이지만, 판화로 새기기 전 밑그림을 살펴보는 것만으로도 화가의 솜씨를 엿보는 데에는 큰 무리가 없어. 그림에는 산속 깊은 암자나 물가의 정자에서 수행 중인 보살을 찾아가는 구도자가 그려져 있지. 높은 산과 바위, 강물이 거대하고 장대하게 그려져 있어. 이처럼 산의 높이를 화면에 꽉 차게 그리는 것은 당시

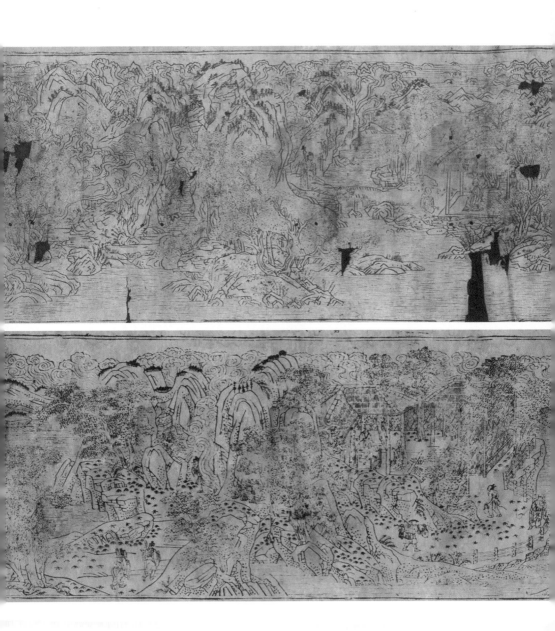

《어제비장전》 (부분) 작자 미상, 11세기, 목판, 각 52.6x22.7cm, 성암고서박물관.

중국에서 유행하던 산수화 기법이라고 할 수 있어. 판화로 새기는 데 따르는 제약을 생각하면 일반적으로 그림을 그린 솜씨는 이보다 훨씬 뛰어났음을 쉽게 상상할 수 있을 거야.

이외에도 고려의 산수화 솜씨를 볼 수 있는 그림이 또 있어. 본격적인 산수화라고는 할 수 없지만 사냥하는 사람의 모습 뒤에 부분적으로 산수풍경이 그려져 있지. 이 그림은 고려 말의 학자 이제현이 그린 것으로 전해지는 〈기마도강도〉야. '기마도강騎馬渡江'이란, 말을 타고 강을 건넌다는 뜻으로, 그림의 제목처럼 말을 타고 사냥하는 사람들이 얼어붙은 강을 건너는 모습이 그려져 있어. 강이 얼어붙은 것을 보니 추운 겨울인가 봐.

두 사람이 강을 건너다가 뒤를 돌아다보며 무슨 말을 하는 것처럼 보이고, 이들의 시선이 닿는 강 언덕 쪽에는 또 다른 사람들이 말을 타고 기다리고 있어. 이 사람들 뒤에는 절벽이 보이는데 절벽 한가운데에는 눈이 덮인 소나무 한 그루가 있지. 나무 뒤쪽으로는 물이 굽이쳐 흐르고, 먼 산이 보이고, 사냥꾼들이 건너려는 강 건너편에도 눈을 뒤집어 쓴 앙상한 겨울나무가 몇 그루 보여. 이 그림을 보면 강가의 절벽, 멀리 보이는 산의 모습 등 그림 속 경치를 입체적으로 묘사하는 솜씨가 매우 뛰어나단 걸 알 수 있어.

조금 자세하게 그림의 내용을 설명했는데 바로 이것 또한 그림을 보는 방법 중의 하나야. 어느 쪽에서 출발하든 그림의 전체 내용을 모두 파악하면서 무엇이 그려져 있는지를 하나하나 살펴보는 게 그림 감상의 시작이거든. 그런 다음에 인물이면 인물, 나무면 나무, 산이면 산과

〈기마도강도〉 **이제현**, 고려 말, 비단에 채색, 28.8x44.0cm, 국립중앙박물관.

같은 부분을 하나씩 자세히 살펴보는 것이 그림 감상의 기본이야.

《어제비장전》에 그려진 그림이나 〈기마도강도〉는 모두 잘 그린 그림인 것은 분명해. 그렇지만 본격적인 산수화라고 하기에는 조금 모자란 점이 있어. 그래서 한국의 산수화는 조선 시대를 중심으로 발전했다고 말하는 게 일반적이야.

옛 그림 토막 상식

종이와 비단

우리는 흔히 그림은 종이에 그린다고 알고 있어. 하지만 동양화의 역사를 거슬러 올라가면 맨 처음 그려진 그림의 바탕은 비단이었어. 중국에서 가장 오래된 그림은 기원전 3세기 초나라 무덤에서 나온 〈인물용봉백화〉야. 여인의 모습과 용과 봉황을 그린 그림인데 여기서 '백화'란 비단에 그린 그림이라는 뜻이지. 반면, 그림을 그릴 수 있는 종이는 기원후 1세기말 무렵이 되어서야 뒤늦게 발명되었어. 실제로 종이에 그린 그림으로 현존하는 가장 오래된 것은 당나라 때 그려진 그림이야.

잘 그린 산수화란
어떤 그림일까?

산수화는 인물화와 달리 잘 그렸는지 못 그렸는지 화가의 솜씨를 가려내기 어려워. 인물화는 사실적으로 닮았는지 닮지 않았는지를 기준으로 삼으면 누구나 쉽게 판단할 수 있지. 입고 있는 옷이나 장신구, 몸짓 등을 보고 그려진 인물이 '어떤 생각을 하고 있구나.' 또는 '어떤 감정을 나타냈구나.' 하는 것을 느끼면서 그것을 통해 잘 그린 그림인지 아닌지를 판단할 수 있거든.

그렇다면 산수화는 화가의 솜씨를 무엇으로 평가할 수 있을까? 산수화의 솜씨를 생각하기에 앞서 산수화가 무엇을 그린 그림인지 다시 생각해 볼 필요가 있어. 산수화란 눈에 보이는 자연을 있는 그대로 그린 그림은 결코 아니거든.

산수화 초창기에 화가들은 마음속에 언젠가 자신이 직접 가서 살고 싶은 곳의 경치를 그림으로 그렸어. 그러니까 마음속에 품고 있는 이상적인 자연을 그린 것이 산수화인 거지. 이상향을 그리려 했다는 점이 산수화의 솜씨를 판단하는 열쇠가 돼. 조금 어렵게 느껴질 수도 있을 것 같은데, 이렇게 한번 상상해 볼까. 벼슬을 마치고 고향으로 돌아와 학문을 닦으려는 문인이 있다고 해 보자. 그는 조용한 환경에서 책을 읽으며 생활하길 바랄 거야. 또 가끔씩 찾아오는 친구들과 담소를 즐기려 하겠지. 그러려면 시끄러운 마을 한복판보다는 한적하고 깊은 산속을 선택할 거야. 그리고 강이 있어 식량을 구하기 편하고, 친구가 배를 타고 찾아올 수 있다면 더욱 좋겠다고 생각했겠지.

만일 이런 곳이 있다면 그는 당장이라도 달려가려고 했을 거야. 바로 이것이 잘 그려진 산수화를 가려내는 기준이야. 즉, 이 모든 것을 다 갖춘 상상 속의 자연을 그리되, 실제로 어딘가에는 있는 것처럼 사실적으로 느낄 수 있도록 그려진 그림이 잘 그린 산수화라는 것이지.

실제 그림을 가지고 예를 한번 들어 볼게. 중국 송나라의 궁중 화가였던 곽희가 그린 〈조춘도〉라는 그림이 있어. 이 그림은 어느 깊은 산속에 펼쳐져 있는 봄날의 경치를 그린 그림이야. 나뭇가지를 마치 꽃게의 발톱 같이 표현해 놓았는데, 이런 그림의 표현법은 일단 제쳐 두고 그림을 좀 더 자세히 살펴보자.

먼저 짙게 그린 큰 봉우리가 그림의 한복판을 차지해 그림의 중심을 이루고 있어. 뒤로는 산등성이가 계속 이어지고 있지. 가운데 있는 봉우리의 오른쪽을 보면, 계곡 옆에 높은 누각이 한 채 있어. 몇 단에 걸쳐

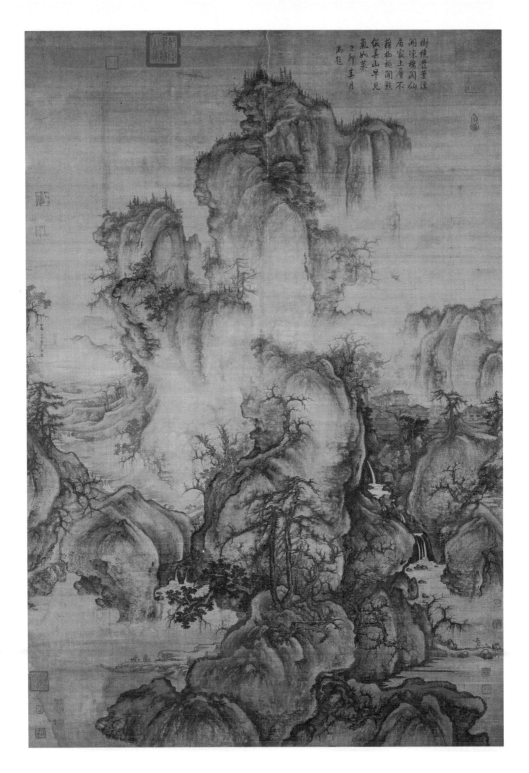

〈조춘도〉 곽희, 1072년, 비단에 수묵, 158.3×108.1cm, 타이베이 국립고궁박물원.

폭포가 흘러 큰 개울로 이어지고, 폭포가 흩어지는 곳에는 어부 한 사람이 배를 젓고 있는 모습이 보여. 그림 왼편을 보면, 배에서 내리는 사람을 맞이하는 가족처럼 보이는 크고 작은 사람 둘이 있어. 위쪽에는 산을 타고 어딘가로 가고 있는 나그네가 보이지. 계곡 뒤로는 멀리 얕은 물줄기가 끊임없이 이어지고 있어.

이 그림은 실제로는 존재하지 않는 상상 속의 풍경이야. 하지만 산길을 가는 나그네, 배에서 내리는 가장을 맞는 가족 등 실제 깊은 산속에서 마주칠 법한 장면들이 그려져 있어.

〈조춘도〉를 그린 곽희는 그림 이론에 아주 해박했어. 곽희가 남긴 글에는 잘 그린 산수화가 어때야 한다는 것을 자세히 설명해 놓았지. "그림에 그려진 산과 계곡은 올라가기에 좋고, 바라보기에 좋아야 하고, 또 산책하기에 좋고, 살기에 좋아야 한다. 이런 것들이 그려져 있는 그림이 좋은 산수화이다."

아울러 그는 그림이 실제처럼 보이지 않으면 좋은 그림이 아니고, 실제처럼 보이기 위해서는 입체감이 중요하다고 강조했어. "산은 나무보다 수십 배 크게 그려야 하고, 나무도 사람보다 수십 배 크게 그려야 한다."라고 써 놓았지.

또한, 곽희는 그림의 입체감을 살리기 위한 매우 중요한 요소를 짚었어. 즉, 큰 산의 풍경을 그릴 때에는 산을 아래에서 위로 올려다 본 모습, 산 앞쪽에서 뒤쪽을 엿보듯이 바라보는 모습, 그리고 가까운데에서 먼 산을 바라보는 모습 등이 모두 들어가 있어야 입체적으로 보인다고 말했거든. 이 이론은 소위 '삼원법'이라고 하는데 얼마나 탁월한 이론인지

1,000년이 넘게 지난 오늘날에도 산수화를 그리는 사람이라면 모두 이 것을 외우고 있을 정도야.

〈조춘도〉는 바로 곽희 자신이 말한 이론에 따라 그린 그의 대표작이 야. 잘 그려진 산수화란 그의 말처럼, 그것을 보는 사람이 그 속에 들어 가 살아 보고 싶고 산책해 보고 싶은 마음이 생기는 그림을 가리켜. 즉, 사실적이면서도 이상적인 산수를 그린 그림이 좋은 작품이라는 말이지. 〈조춘도〉는 그런 점에서 중국의 국보 중의 국보로 손꼽히는 작품이라 할 수 있어.

옛 그림 토막 상식

먹으로 그린 수묵화

고대인들이 동굴 벽에 사냥한 매머드나 들소를 그릴 때 사용한 물감은 무엇이었을까? 바로 바위 위에 그림을 그리기 위해 돌이나 광물을 갈거 나 깨트려 만든 광물성 물감이었어. 이것이 그림 물감 발명의 시초였고, 나중에 채색 물감으로 발전하게 됐지. 반면에 먹으로만 그림을 그리게 된 것은 훨씬 나중의 일이야. 당나라 말기인 9세기 무렵에나 시작됐거 든. 글자를 쓰는 재료로만 여기던 먹을 가지고 그림을 그리기 시작한 게 바로 이때야. 그후로 200~300년의 오랜 시간에 걸쳐 수묵화 기법이 점차 개발되었지. 먹의 다양한 기법이 구사된 〈조춘도〉는 수묵으로 그린 산수화 중 가장 뛰어난 그림 중에 하나라고 일컬어지는 작품이야.

산수화에도
유행과 취향이 있다!

조선 시대 후기에 활동한 허련이란 화가가 있어. 그의 그림 솜씨가 매우 뛰어나다는 소문을 듣고 헌종 임금이 직접 허련을 불러 그가 그림 그리는 것을 보고 상을 내리기까지 했다는 일화도 전해지지.

그가 그린 〈죽수계정도〉라는 그림을 보면 흔히 우리가 머릿속에 떠올리는 산수화와 비슷해. '죽수계정'이란 대나무가 있는 물가의 정자라는 뜻인데 그림 속에는 멀리 야트막한 산이 보이고 강도 있어. 가운데에는 나무 몇 그루 사이에 정자가 그려져 있지.

이 그림과 앞에서 소개한 〈조춘도〉를 한번 비교해 볼까? 두 그림은 누가 보아도 크게 달라. 〈조춘도〉는 높고 웅장한 산이 그림 전체를 가득 메우고 있었고, 계곡과 강가에는 사람들도 그려져 있지. 한마디로 웅장

하면서도 복잡하게 구성된 그림이야.

　반면 〈죽수계정도〉는 어때? 보이는 그대로 아주 간결하지. 정자 안이
나 물가에도 사람의 모습이 전혀 보이지 않아. 어딘가 쓸쓸한 느낌이 드
는 풍경이기도 해. 언젠가 자신이 직접 가서 살아 보고 싶은 생각이 드
는 마음의 고향을 그리는 게 산수화라고 했는데, 어째서 이렇게 큰 차이
가 있을까 의문이 들 거야.

　이것은 두 그림 사이에 약 800년이란 세월의 격차가 있기 때문이야.
세월이 흐르면 많은 것이 변하잖아. 산수화도 마찬가지야. 시대에 따라

〈죽수계정도〉 **허련**, 19세기, 종이에 엷은 채색, 21.2×26.3cm, 서울대학교박물관.

산수화를 그리고 감상하던 사람들이 품은 마음속 고향의 모습이 바뀐 것이지. 그러면서 유행하는 산수화도 달라진 거야. 산수화는 눈에 보이는 것을 그대로 그리는 그림이 아니고, 보는 사람 또는 감상하는 사람의 느낌이나 생각에 따라 크게 달라지는 그림이거든.

실제로 이런 일이 있기도 했어. 〈조춘도〉를 그린 곽희는 살아 있을 때에 최고의 궁중 화가 대접을 받았어. 그런데 그가 죽은 뒤 황제가 바뀌자 그의 그림은 궁중에서 모두 떼어져 버렸지. 심한 경우에는 그의 그림이 그려진 비단을 청소용으로 쓰기까지 했어. 유행이란 이렇게 냉정한 것이기도 해. 그렇다면 곽희의 그림 이후에 유행한 그림은 어땠을까?

곽희와 마찬가지로 중국의 궁중 화가였던 마원이란 화가가 그린 〈산경춘행도〉를 보면 알 수 있어. 이 그림의 제목은 봄날에 산길을 산책한다는 뜻이야. 그림을 보면 〈조춘도〉와 달리 비단의 반쪽에만 그림이 그려져 있고 나머지 반쪽은 휑해. 나무와 도사 그리고 거문고를 들고 따라가는 소년이 왼쪽 면에만 그려진 것이지. 반대쪽엔 텅 빈 하늘을 나는 작은 새 한 마리만 있을 뿐이야. 이렇게 비어 있는 곳을 흔히 옛 그림에서 여백이라고 해. 보는 사람이 스스로 상상하는 공간이야. 이런 그림이 그려지게 된 것은 여백이 있는 그림을 멋진 그림, 잘 그린 그림이라고 생각하는 유행이 시작됐기 때문이야.

하지만 이런 그림의 유행 역시 세월과 함께 흘러가 버렸어. 이어서 등장한 유행은 강한 인상을 주는 화풍이야. 대표적인 그림 중에 하나로, 마원보다 300년쯤 뒤에 태어난 장로라는 화가가 그린 〈어부도〉가 있어.

장로가 그린 〈어부도〉를 보면 '오, 이 남자 박력 있는데?' 싶을 거야.

觸袖野花多自舞

避人幽鳥不成啼

〈산경춘행도〉**마원**, 13세기, 비단에 채색, 27.4x43.1cm, 교토 양족원.

인상을 찡그린 어부가 강물에 막 그물을 던지려는 순간을 그렸지. 뒤쪽에는 아들로 보이는 소년이 어부의 머리에 등나무 넝쿨이 걸리는 것을 장대로 막아 주고 있어. 오른쪽 절벽은 온통 먹으로 잔뜩 발라 놓았어. 또 앞쪽 바위도 새까맣지. 어망을 던지는 어부의 옷을 그린 윤곽은 거칠고 짙어. 장로는 그림을 팔아서 생계를 유지했던 직업 화가였기에 그림을 팔기 위해서는 남의 눈에 잘 띄게 그려야 했지. 그래서 먹을 짙게 써서 강한 인상을 풍기게 한 거야.

당시는 사회가 발전해서 유식한 사람들뿐 아니라 일반 서민도 그림을 사서 많이 즐겼어. 서민에게는 부드럽고 은은한 것보다는 짙고 강한 것이 더 좋아 보이게 마련이었지. 그래서 당시의 점잖은 학자와 문인들, 특히 그림을 잘 그렸던 문인 화가들은 이렇게 남의 눈길만 끌려고 하는 그림을 매우 싫어했어. 자신들이 소중하게 여기는 '마음속의 이상'을 함부로 다룬다고 이러한 강한 그림을 못마땅하게 여긴 거야.

다음으로 볼 그림은 마원과 장로의 중간 시대쯤에 살았던 예찬이란 문인 화가의 〈용슬재도〉란 그림이야. 용슬재란, 서재 이름인데 무릎이 들어갈 만한 작은 방이란 뜻이야. 욕심 없이 살려는 마음을 드러내 보이려고 그림 제목을 그렇게 붙인 거지.

그런데 그림을 보면 허련의 그림과 매우 닮았다는 것을 알 수 있어. 넓은 물을 사이에 두고 멀리는 야트막한 산이 이어지고, 강가 언덕에 정자가 한 채 있는 것까지 비슷해. 그가 살았던 시대는 몽골이 중국을 지배하던 때야. 몽골 민족은 자신들이 정복한 중국 민족을 탄압했는데, 큰 부자였던 예찬은 몽골에게 많이 시달렸다고 해.

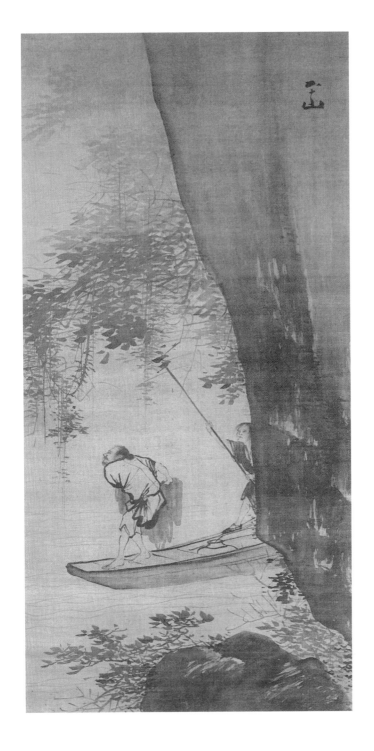

〈어부도〉 장로, 16세기, 비단에 수묵, 69.2x138cm, 교토 교왕호국사.

〈용슬재도〉 예찬, 14세기, 종이에 수묵, 74.7x35.5cm, 타이베이 국립고궁박물원.

그래서 그는 늙어서는 자신이 가지고 있던 재산을 주변 사람들에게 몽땅 나누어 주고 배를 타고 각지를 떠돌면서 생활했다고 전해져. 그의 그림에 사람이 등장하지 않는 것은 어딜 가나 보이는 원나라 사람들이 미워서였다는 뒷이야기도 있지.

예찬이 그린 〈용슬재도〉는 장로의 시대에 〈어부도〉 같은 그림을 못마 땅하게 여긴 당시 문인들이 더 수준 높다고 평가한 그림이었어. 장로 이전의 화풍을 더 높이 평가함으로써 다시 간결한 화풍이 유행하게 된 셈이지. 더욱이 이런 분위기의 그림은 앞에서 소개한 그림 교과서인 화보집 속에 수록되면서 널리 퍼져 나갔어.

다시 맨 처음 허련의 그림으로 돌아가 볼까? 그의 산수화는 화보집에 담긴 예찬 그림의 영향을 받아 그려진 그림이라고 할 수 있어. 허련이 활동한 조선 시대 후기의 사람들은 이 그림을 보면서 많은 것을 동시에 떠올렸을 거야. 즉, 장로의 그림에서부터 시작해 그것을 싫어한 당시의 문인 화가들, 또 예찬의 그림과 그 그림이 실린 화보집 등을 떠올리면서 허련의 그림을 감상한 것이지. 옛 그림은 이처럼 그림의 역사적인 흐름이나 유행을 알고 나면 훨씬 더 재미있게 감상할 수 있어.

직업 화가의 그림 스타일

장로는 명나라 말기에 활동한 화가로 궁중 화가가 아닌 거리에서 그림을 팔아 생활한 직업 화가였어. 그가 활동한 무렵엔 그림에 대한 관심이 크게 늘어나 그림을 사려는 사람도 많았지. 팔기 위한 그림이라는 점에서 장로의 그림에는 몇 가지 특징이 있어. 우선은 짙은 먹을 사용해 그림을 그렸지. 장로의 〈어부도〉만 보아도 앞쪽의 바위와 절벽이 온통 먹색이야. 또 사람을 가까이에서 보듯이 크게 그렸어. 이러한 방식은 전에는 볼 수 없던 직업 화가들만의 새로운 스타일이었고, 감상자에게 강한 인상을 남겼어. 당시 이렇게 그림을 그리는 직업 화가들 중에는 절강성 출신이 많았다고 해서 그들의 그림 스타일을 '절파 화풍'이라고 불러.

산수화에는
왜 비슷한 그림이 많을까?

　곽희의 〈조춘도〉가 중국 산수화를 대표하는 그림이라면 우리나라의 산수화는 어땠을까? 앞에서 우리나라는 중화 문화권에 속한다고 말했어. 문화권이 같다는 것은 한쪽에서 일어난 변화나 유행이 자연스럽게 흘러들어 왔다는 사실을 뜻하지. 결론부터 말한다면 중국에서 유행한 그림이 우리나라에서도 그대로 반복되어 나타났다고 말할 수 있어.

　우리나라 역사에서 조선 시대는 중국 땅을 명나라와 청나라가 차례로 차지했을 시기야. 이때 중국에서는 복고주의가 크게 유행했지. 복고주의란, 과거의 정치, 사상, 문화, 제도, 풍습 따위로 되돌아가려는 태도를 말해. 조선 시대의 산수화는 특히 초창기에 중국에서 유행했던 산수화의 변화에 고스란히 영향을 받았어. 이 점은 어떤 면에선 산수화의 세계가

煙寺暮鍾

晚入松門陰生遠字鴉狀之
僧撟歸林萃海岸一般猿鶯
至秦氏呂雲蔵東山月心

〈연사모종도〉 전 안견, 16세기, 비단에 수묵, 80.4x47.9cm, 일본대화문화관.

〈송하보월도〉 **전 이상좌**, 16세기, 비단에 채색, 81.8×190.0cm, 국립중앙박물관.

매우 풍부하고 다양한 모습이 되는 데 한 몫을 했다고도 할 수 있지.

우선 조선 초기에는 〈조춘도〉와 같은 웅장하고 복잡한 산수화가 그려졌어. 안견이 그렸다고 전해지는 〈연사모종도〉라는 그림이 있지. 이 그림은 저녁 종소리가 고요하게 울리는 깊은 산속의 풍경을 그린 거야. 그런데 이 그림은 마치 〈조춘도〉처럼 웅장해, 보는 사람을 압도할 것 같은 느낌이 들어. 보기에 따라서는 〈조춘도〉의 한쪽 부분을 잘라 낸 것 같아 보이기도 하지. 당시 중국에 곽희 그림이 다시 유행했는데 조선에서도 그 유행을 그대로 받아들인 거야.

이처럼 웅장한 그림의 시대가 지나가고, 그 다음엔 그림의 절반을 여백으로 텅 비게 남겨 두는 화풍이 유행했어. 대표적인 화가로 노비 출신의 이상좌라는 분이 있어. 그는 어느 선비집의 노비였지만 타고난 그림의 명수였지. 당시의 임금이 이상좌에 대한 소문을 듣고 그를 궁중으로 데려와 화원의 자리에 앉히기까지 했을 정도야.

그의 그림 가운데 '한밤중에 소나무 아래를 산책한다'는 뜻의 〈송하보월도〉가 있는데 아쉽게도 이 그림은 보관을 잘못해서 상태가 좋지 않아. 그렇지만 한눈에도 나뭇가지를 제외하면 대각선 오른쪽 방향의 절반 부분이 텅 비어 있다는 걸 알 수 있지. 소나무 가지도 특이하게 그려졌는데 어떻게 보면 마치 철사를 구부린 것처럼 보이기도 해. 이렇게 직각으로 삐죽빼죽 꺾여 있는 소나무 가지를 그리는 법을 '마원법' 혹은 '마원식'이라고 불러. 중국의 화가 마원이 이런 식으로 구불구불하게 꺾인 소나무를 그렸기 때문이야.

소나무의 생김새나 텅 빈 여백을 보면 알 수 있듯이 〈송하보월도〉는

마원의 화법을 그대로 받아들여 그린 그림이라고 할 수 있지. 이것도 당시의 유행 중 하나였어.

옛 그림에는 이처럼 '누구식의 무엇'이라고 불리는 기법이 많았어. 이는 옛 그림을 그리는 방식과 관련이 깊지. 옛 그림은 오늘날처럼 창의적인 아이디어를 요구하지 않았거든. 대신에 '마원식 소나무'처럼 여러 사람의 특징적인 기법을 잘 조합해서 색다른 경치나 풍경을 그려 내는 것을 높게 평가했지. 그래서 옛 그림을 잘 그리는 대가 중에는 머릿속에 온통 이런 특징적인 기법들이 가득 차 있는 사람이 많았어.

중국에서 한때 먹을 많이 써서 강한 인상을 주는 그림이 인기였다고 했지? 조선도 마찬가지였어. 이경윤이 그렸다고 전해지는 〈관월도〉를 보자. 달을 보면서 운치 있게 가야금을 연주하는 선비의 풍류 생활을 그린 그림이야. 이 그림을 보면 금세 장로의 〈어부도〉와 비슷하단 것을 알 수 있을 거야. 우선 오른쪽 절벽의 먹이 무척 짙고, 앞쪽 바위에도 먹을 잔뜩 칠해 놓았지. 동자와 선비의 옷자락을 그린 선도 굵은 편이야. 이 그림에서도 중국에서 유행한 화풍의 흔적을 발견할 수 있지.

〈연사모종도〉, 〈송하보월도〉, 〈관월도〉 이 세 그림은 모두 임진왜란 이전인 조선 시대 전기의 대표 그림이라고 말할 수 있어. 앞서 살펴본 것처럼 중국의 영향을 많이 받았다는 점이 공통적이야. 그것은 당시 중국의 명나라가 복고주의를 택했기 때문이기도 하지만 조선의 내부적인 사정도 있었어.

조선은 유교를 국교로 삼은 나라였어. 유교는 공자의 가르침에 따라 도덕적으로 훌륭한 사람이 되려고 노력하는 데 집중하는 사상이지. 조

선은 중국의 유교 사상을 받아들인 이상 중국 못지않게 수준 높은 도덕적 가치를 세우고, 예의를 숭상하는 국가가 되고자 애썼어. 그래서 건국 초기에는 중국 문화를 수준 높다고 보고 이를 적극적으로 받아들이려 한 것이지. 중국에서 유행하던 화풍이 전해진 것도 이 과정에서 일어난

〈관월도〉 전 이경윤, 16세기, 종이에 수묵, 24.9x31.2cm, 고려대학교박물관.

일이라고 말할 수 있어.

　하지만 조선 초기에 이런 외부의 영향이나 유행을 받아들이느라 우리 식으로 변화하거나 발전하는 역량은 다소 부족했어. 물론 천재적인 화가가 나타나 이를 자기 식으로 소화해 독창적인 그림을 그리기도 했지. 안견은 그러한 대표적인 천재 화가였어. 하지만 전체적으로 보면 외부의 영향을 받아들이면서 차츰차츰 자기 식의 변화를 찾아가는 시기였다고 말할 수 있지.

　이는 그림을 그리는 화가뿐만이 아니었어. 그림을 보고 감상하는 쪽도 마찬가지였지. 조선 초기만 해도 그림은 매우 귀했어. 일반 백성은 평생토록 그림을 한 점도 보지 못한 채 죽었다고 해도 해도 틀린 말이 아니었거든. 말하자면 그림을 볼 수 있는 사람 자체가 얼마 되지 않았던 거야. 사정이 이러했기 때문에 화가는 누구나 쉽게 알아볼 수 있는 그림을 그리려고 했고, 또 감상하는 사람들도 유행하는 그림이나 눈에 익숙한 그림만 주로 찾았어.

　산수화에 비슷비슷한 그림이 많다고 여겨지는 이유는 바로 여기에 있어. 그리는 사람이 자기만의 그림을 그리겠다는 생각을 하지 못했고, 그림을 감상하는 사람이 자신만의 감상법을 충분히 갖추지 못했기 때문이지. 이런 사정은 조선 시대 후기에 들어 좀 나아지기는 했어도 완전히 없어지지는 않았어. 비슷한 그림이 많은 것은 조선 시대에 그려진 그림의 한 특징이기도 해.

〈몽유도원도〉는
왜 명작일까?

　지금까지 중국 그림이 우리나라 그림에 미친 영향을 위주로 많이 이야기했는데, 이제부터는 우리 옛 그림 고유의 특성에 대해 본격적으로 이야기해 보려고 해. 현재 우리나라의 국보 1호는 숭례문이지만, 만약에 이 작품이 우리나라에 있었다면 당연히 국보 1호가 되었을 법한 그림이 있어. 말할 것도 없이 조선 시대 초기에 그려진 〈몽유도원도〉라는 그림이야. 세종 대왕의 셋째 아들 안평 대군이 꿈속에 본 이상적인 자연을 화가 안견을 시켜 그리게 한 작품이지.

　'만약에'라는 가정법을 쓴 건 〈몽유도원도〉가 아쉽게도 우리나라에 없기 때문이야. 학자들의 연구에 따르면 임진왜란 무렵에 일본으로 넘어간 것으로 추정돼. 일본에 있었던 만큼 유명해진 것도 일본에서 먼저

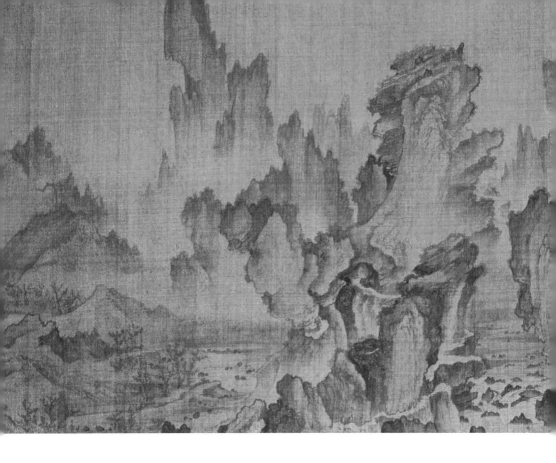

였지. 일제 강점기에 일본의 학자들은 한국 그림을 얕잡아 보는 경향이 있었어. 하지만 이 그림 앞에서만큼은 달랐지. 보는 사람마다 '천하의 명품'이라고 감탄했거든. 도대체 어떤 그림인지 궁금하지?

〈몽유도원도〉의 꿈을 꾼 안평 대군은 어릴 때부터 매우 총명했어. 또 글씨도 아주 잘 썼지. 그림도 좋아해서 중국과 한국 그림을 다양하게 즐겨 감상하곤 했어. 꿈을 꾼 것은 1447년, 그가 30세 때의 일인데, 꿈속에서 좋아하는 신하 박팽년과 함께 '도원'이라는 신선 세계를 구경했어. 도원은 복숭아꽃이 피어 있는 마을이란 뜻이야.

복숭아꽃이 핀 마을이 어째서 신선의 고향이냐고? 이 배경에는 중국 진나라의 시인 도연명의 〈도화원기〉가 있어. 이 작품의 내용은 이러해. 예전에 중국의 한 어부가 고기잡이를 갔다가 계곡에서 길을 잃게 되었어. 한참 뒤에 복숭아꽃이 만발한 평화로운 마을에 도착하게 됐는데, 마을 사람들은 외지에서 온 어부에게 친절하고 극진히 대접을 해 주었지. 마을 사람들은 진나라 때 전쟁을 피해 이곳으로 피난 와 살고 있다며 어부에게 "바깥 세상의 전쟁이 끝났소이까?"라고 물었어.

그 말을 들은 어부는 깜짝 놀랄 수밖에 없었어. 진나라는 어부가 살고

〈몽유도원도〉 **안견**, 1447년, 비단에 엷은 채색, 38.6x106cm, 일본 덴리대학교도서관.

있는 시대보다 수 백 년이나 앞선 시대의 나라였거든. 마을 사람들이 몇 백 년 동안 외부와 교류하지 않고 그곳에 살았다는 것이지. 무척 놀랐지만 어찌됐든 어부는 융숭한 대접을 받고 무사히 집으로 돌아올 수 있었어. 얼마 후에 그는 그곳에 다시 가려고 했지만 길을 잃었던 계곡 어디를 가 보아도 다시 찾을 수는 없었다고 해. 그래서 신선이 사는 이상적인 곳을 '도원' 또는 '도화원'이라고 부르게 되었지.

'몽유도원'이란 '꿈속에서 도원을 거닐다.'라는 뜻이야. 이 그림을 보면 안평 대군이 꿈속에서 보았다고 한 경치가 마치 이야기를 듣는 것처럼 펼쳐져 있어.

안평 대군이 꿈속에서 도원을 찾아가는 여정을 그림에서 따라가 볼까? 우선 왼쪽 아래에서 시작해야 해. 계곡을 건너면 높은 산봉우리를 마주하게 되고, 높은 산들의 아래쪽을 돌아서 산길을 다시 올라가면 동굴로 들어가게 돼. 동굴을 빠져나와서는 더 높은 산길을 가는데 그 후로는 산과 구름에 가렸는지 길이 잘 보이지 않아. 폭포가 있는 곳쯤에서 다시 길이 보이는데 이 길로 내려와 폭포 아래의 개울을 건너고, 바위 뒤쪽으로 빠져나가면 거기에 바로 복숭아꽃이 핀 마을이 펼쳐져 있어. 마을에는 복숭아 꽃밭이 넓게 펼쳐져 있고, 초가집도 보이고, 냇가에 띄운 조각배도 보이지.

이 〈몽유도원도〉는 〈조춘도〉를 그린 곽희의 기법을 많이 사용했다는 게 특징이야. 산을 웅장하고 복잡하게 그린 점, 바위의 먹색을 짙게 또는 옅게 칠해서 입체적으로 보이게 한 점 등이 그래.

그렇지만 아래쪽에 바위산을 쭉 그려 놓은 점이야말로 안견의 탁월

한 솜씨를 엿볼 수 있는 부분이야. 이 바위산들이 있어서 마을은 오른쪽에 보이는 높은 산과 절벽들과 함께 아늑하게 감싸인 것처럼 보여. 바위틈을 지나면 갑자기 별천지가 펼쳐지는 것 같은 느낌이지. 실로 놀라운 상상력이라 하지 않을 수 없어.

색채를 사용하는 감각도 아주 특별해. 이 그림은 비단의 뒷면에 황갈색 물감을 칠했어. 그래서 그림 전체가 매우 부드러운 황색으로 일관되어 보여. 현실 세계와는 다른 꿈속 세계의 색채를 표현하려고 이러한 기법을 쓴 것이지. 이와 같은 뛰어난 솜씨 때문에 안견은 조선 시대의 3대 화가로 손꼽히고 있어.

옛 그림 토막 상식

안견은 누구인가

우리나라 국보1호가 될 만한 〈몽유도원도〉를 그린 안견에 대해서는 안타깝게도 전하는 자료가 별로 없어. 〈몽유도원도〉를 제외하면 그가 그린 게 분명한 작품은 하나도 없는 형편이지. 심지어 언제 태어났는지 언제 죽었는지도 불분명해. 단지 근래의 연구에서 충청남도 서산의 옛 고을인 지곡 출신일 가능성이 높다고 전하고 있어.

그는 세종 대왕 집권기에 활동하며 안평 대군의 사랑을 듬뿍 받았어. 그래서인지 안평 대군이 소장했던 그림 안에는 30점이나 되는 안견 그림이 있었다고 해. 안견의 솜씨는 그림 한 점에 천금을 줄 정도로 유명했는데, 이런 솜씨는 아들에게 전해지지는 않은 것 같아. 안견의 아들 안소희는 화원이 되지 않고 과거에 급제해 관리로 활동했다고 전해지거든.

금강산을 사랑한 화가,
겸재 정선

지금부터 볼 그림은 우리나라 국보로 매우 널리 알려진 〈금강전도〉야. 세상의 모든 것을 바위로 만들어 놓은 듯한 만물을 품은 경관과 기기묘묘한 바위 봉우리들이 늘어선 천하의 명승지, 금강산을 그린 그림이지. '전도(全圖)'라는 말은 전체를 그렸다는 의미야.

이 그림을 그린 사람은 정선이야. 그는 지금으로부터 300년쯤 전에 활동했던 화가인데, 84세까지 장수를 누리면서 수많은 그림을 그렸어. 오늘날 전해지는 옛 그림 가운데 정선의 그림이 가장 많을 정도지.

그의 호는 겸재(謙齋)야. 예전에는 남의 이름을 함부로 부르는 것이 크게 예의에 어긋나는 일이라고 생각했어. 그래서 정선 같으면 '겸재' 하고 호를 이름 대신 불렀지. '겸재' 하면 떠오르는 것이 바로 금강산 그

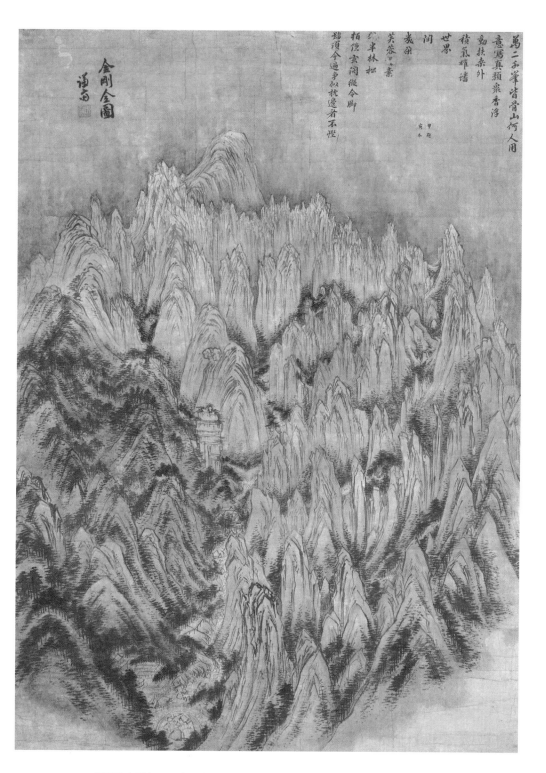

〈금강전도〉 정선, 1734년, 종이에 수묵, 130.8x94.5cm, 삼성미술관 리움.

림이야. 그만큼 정선은 금강산 그림을 많이 그렸거든. 왜 그렇게 금강산 그림을 많이 그렸을까?

먼저 그 이유의 하나는 정선이 살던 당시에 금강산 여행 열풍이 불었기 때문이야. 금강산의 아름다운 경치는 그전부터 무척 유명했는데 고려 시대에 이미 중국까지 소문이 났어. 당시 중국 사람들은 다음 생애에 다시 태어난다면 '고려에 태어나서 금강산을 구경해 보는 게 소원'이라고 말했을 정도였지. 정선이 살던 18세기는 사회가 발전하고 경제가 넉넉해졌어. 그래서 많은 사람들이 이름나 있던 금강산으로 여행을 떠날 수 있게 된 거야. 금강산에 다녀온 사람은 그것을 오래 기억하기 위해 금강산 그림을 찾곤 했어. 마치 우리가 해외 여행지에 가서 엽서를 사는 것처럼 말이지.

두 번째 이유는 정선이 그린 금강산 그림이 특히 인기가 높았기 때문이야. 솜씨도 솜씨려니와 무엇보다도 정선이 금강산을 그리는 새로운 기법을 찾아냈다는 게 중요해. 그가 그린 금강산 그림을 보면 마치 실제 산의 전경이 눈앞에 펼쳐져 있는 듯한 느낌이 들 정도였거든.

그림을 한번 살펴볼까? 이건 〈단발령망금강산〉이란 제목의 그림이야. 이 그림은 금강산을 찾아갈 때 거쳐야 하는 단발령이라는 고개와 그 너머에 펼쳐져 있는 금강산을 그린 그림이지. 정선이 새로운 기법을 발휘해 그린 것으로 금강산을 그린 그림 중에서도 특히 유명하니 잘 기억해 두면 좋을 거야.

금강산은 웅장한 규모를 자랑하는 수많은 바위로 이루어진 산이야. 그래서 아래쪽은 숲이 넓고 울창한데다 위로는 만 2,000봉의 바위로 된

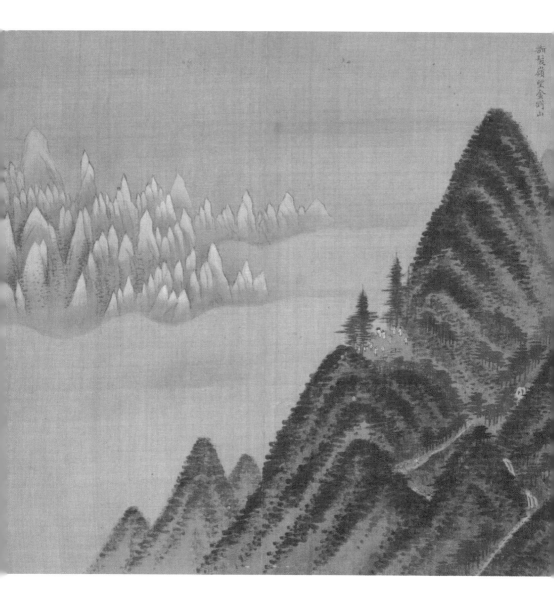

〈단발령망금강산〉 정선, 1711년, 비단에 수묵, 36.1x37.6cm, 국립중앙박물관.

봉우리들이 연속으로 솟아 있지. 정선은 금강산의 특징을 잘 드러내기 위해 바위산을 그리는 기법과 나무가 많은 흙산을 그리는 기법을 함께 썼어. 그 사이에는 구름과 안개를 깔아 자연스럽게 두 세계를 연결시켰지. 이러한 독특한 기법이 정선 그림이 가지는 의의라고 할 수 있어.

그뿐만이 아니야. 정선 그림에는 큰 것과 작은 것을 교묘하게 섞어 놓아서 보는 사람이 그림 세계로 빠져 들어가게 하는 신기한 힘이 있어. 이 그림을 봐도 그래. 나무가 많은 흙산의 고개 위에는 흰옷을 입은 사람들이 모여 서 있지. 자세히 보면 힘든 언덕길을 오른 뒤에 숨을 돌리고 있는 모습이란 걸 알 수 있지. 그림을 보고 있으면 마치 "휴~" 하는 숨소리와 함께 "정말 근사하구나!"라는 감탄의 소리가 들리는 것 같아.

고갯길 중턱으로 시선을 돌리면 짐을 잔뜩 진 노새를 끌고 뒤처져서 올라가는 사람이 보여. 이것을 보면 누구나 저절로 '아, 가파른 고개인가 보다.' 생각하게 해. 그러면서 힘든 고개를 다 올라온 사람들의 상황을 상상하게 되지. 또 갓을 쓴 사람의 손짓을 따라가 보면 구름 속의 금강산을 가리키고 있지. 이 손짓 하나로 그림을 보는 사람은 자기도 모르게 그림 속의 금강산 구경에 따라 나서게 돼.

이처럼 정선은 새로운 기법을 창안해 내고, 또 그림 속에 여러 아이디어를 심어 놓으면서 당대에 큰 인기를 끌었어. 물론 그가 금강산 그림을 처음 그린 사람은 아니었지. 그림은 남아 있지 않지만 기록을 보면 조선 시대 초기부터 금강산 그림이 그려졌다고 전해져. 하지만 그 이전의 어떤 화가보다 훨씬 더 잘 그렸고, 또 새롭게 그렸다는 점에서 큰 인기를 누릴 수 있었지. 정말 금강산 그림의 대가라고 할 만해.

대가는 다른 말로 거장이라고도 하는데, 그림에서 거장이란 강물에 비유하자면 흘러가는 물줄기의 방향을 바꿀 정도의 일을 한 사람이라고 할 수 있어. 정선이 금강산 그림을 그리는 화풍을 만들어 놓자 물줄기의 방향이 바뀌듯이 이후의 화가들은 대부분 그를 따라 했지.

정선에게 그림을 배웠던 심사정, 김홍도, 김희겸 등은 말할 것도 없고 그 외에 많은 화가들이 금강산 그림을 그릴 때면 겸재 식 화풍을 따랐어. 거기에는 직업 화가나 문인 화가의 구분이 없었을 정도야. 금강산의 만 2,000봉을 그릴 때면 정선처럼 으레 희고 뾰족뾰족한 바위를 그렸고, 바위를 감싸고 있는 산기슭을 표현하기 위해 먹점을 무수히 많이 찍어 숲의 무성함을 나타냈어.

이름난 화가들만 그렇게 그린 게 아니었지. 지방에 있는 무명 화가들도 정선을 따랐어. 금강산 그림은 앞에서도 말한 것처럼 금강산 여행 열풍이 일면서 크게 유행했다고 했지? 그래서 지방에서도 금강산에 관심 있는 사람이 많았고, 이들 역시 금강산 그림을 원했지. 서울의 유명 화가가 그린 그림은 값이 비싸니까 지방에서는 이름나진 않았지만 손재주가 있는 화가들에게 금강산 그림을 그려 달라고 부탁하는 사람이 많았어. 지방의 무명 화가들은 이런 요청이 들어오면 당연한 듯이 정선의 그림을 놓고 베껴 그려 주었다고 해.

산수화에 등장하는
사람들

정선이 그린 산수화는 그림을 잘 모르는 사람이 보아도 매우 흥미진진해. 우선 실제 경치를 그렸기 때문에 이해하기 어렵지 않지. 또 그림 속에는 앙증맞다고 느낄 정도의 아주 작은 인물들이 등장해 시선을 끌기도 해. 그런데 겸재가 이런 인물들을 이유 없이 그냥 그려 넣는 것은 아니야. 인물들은 그림 속 장면이 무엇을 뜻하는지 감상자가 한눈에 이해하고 또 상상할 수 있게 도와주는 역할을 하거든.

인물이 그려진 산수화를 가리켜 산수인물화(山水人物畵)라고 해. 산수인물화 속의 사람들은 모두 제각각으로 다른 행동을 하는 것처럼 보이지만 실제는 그렇지 않아. 자세히 살펴보면, 몇 가지 부류로 나눌 수 있거든.

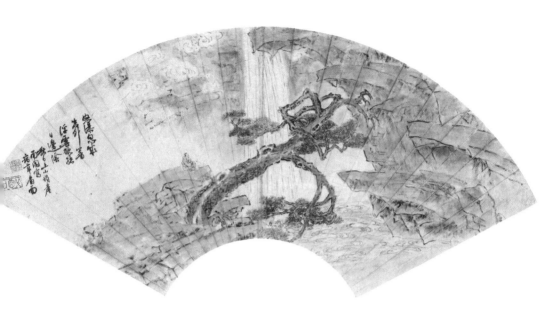

　산수인물화에 가장 많이 등장하는 것은 길을 걸어가거나 나귀를 타고 가는 사람이야. 혼자서 가는 경우는 거의 없고, 어린아이를 데리고 가고 있어. 어린아이는 대개 짐을 메고 있거나 거문고를 들고 있지. 아이가 없는 경우에는 혼자 지팡이를 짚고 걸어가는 모습으로 그려져. 먼 길을 가기 보다는 주변을 산책하는 것처럼 보이지.

　앉아서 달이나 폭포를 감상하는 사람도 많이 등장해. 여기에도 어린아이가 등장하는데 이때는 대개 한쪽에서 차를 끓이고 있는 모습이 많아. 두 사람이 등장할 경우에는 대개 서로 마주 보고 얘기를 나누고 있지. 물가에 있는 사람도 유형이 정해져 있어. 혼자 있을 때에는 대부분이 개울가에 앉아 발을 씻거나 낚시하는 모습이야. 그중에는 배를 타고

〈송하관폭도〉 **이인상**, 제작연도 미상, 종이에 채색, 23.9x63.5cm, 국립중앙박물관.

있는 사람도 있어.

그렇다면 왜 산수화 속 인물들은 이처럼 정해진 일을 하고 있을까? 오랜 세월이 흐르면서 전혀 그 이유를 짐작할 수 없게 된 그림도 있지만, 뿌리를 캐 들어가면 대개는 근거가 있어. 과거에 유명했던 사람들의 실제 이야기가 그림 속에 녹아들어 갔기 때문이야.

폭포를 감상하는 사람이 등장하는 이인상의 〈송하관폭도〉를 살펴볼까? 당나라 때 이백이라는 시인은 1,000년에 한번 태어날까 말까 할 정도로 시를 잘 지었대. 그는 방랑벽이 있었는지 평생 동안 중국의 여러 곳을 두루두루 돌아다녔지. 그러던 중에 중국 남쪽 지방의 여산(廬山)이라는 곳에 있는 여산 폭포에 가게 되었어. 폭포 앞에 선 그는 시인답게 "구만리 하늘에서 은하수가 쏟아지는 듯 삼천 척을 날아 떨어져 내린다."라며 폭포 줄기를 묘사하는 시 한 구절을 지었지. 이 시 구절은 마치 우주를 품은 듯 웅장한 기개가 있다고 해서 대대로 널리 읊어졌어. 그래서 그림 속에 폭포를 감상하는 사람이 나오면, 누구나 바로 '아, 이백의 여산 폭포를 그린 것이로구나.' 하고 생각하게 되었지.

낚시하는 사람이 등장하는 산수인물화에도 전해지는 이야기가 있어. 한나라 때 엄릉이라는 은자에 관한 이야기야. 그와 같이 공부했던 동창생인 광무제가 황제가 되자 엄릉은 이름을 바꾸고, 호숫가에서 낚시를 하며 숨어 살았다고 해. 친구 덕분에 호강이나 하려는 욕심은 구차한 것이고, 자신이 친구에게 폐가 될 수 있다고 생각했거든. 그의 이런 고결한 태도를 후대의 문인들이 많이 동경했어. 그래서 그가 낚시하는 모습을 문인들이 꿈꿨던 산수화의 세계 속으로 데려오게 된 것이지.

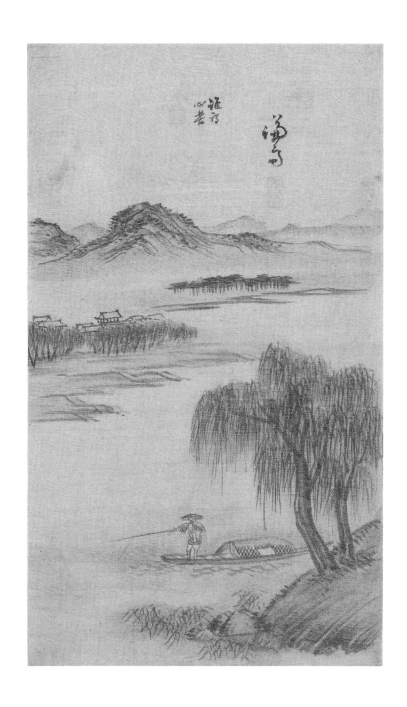

〈산수〉 정선, 18세기, 비단에 수묵, 32.0x19.0cm, 개인 소장.

산수화에 있는 한문은 무엇일까?

옛 그림에는 골치 아픈 게 하나 있어. 바로, 그림에 적혀 있는 한문이야. 어떤 그림에는 한자가 위쪽 여백을 꽉 채울 정도로 많이 쓰여 있기도 하고, 또 어떤 그림에는 몇 글자만 적혀 있는 경우도 있지.

그렇다면 언제부터 이렇게 한자를 그림에 써 넣게 되었을까? 고려 시대는 남아 있는 그림이 거의 없으니 잘 알 수 없고, 조선 시대 초기부터 살펴보자. 이 무렵에 그려진 그림을 보면 그림에 아무것도 적혀 있지 않아. 그림은 단지 그림으로만 그려지고 감상되었던 거지. 이런 전통은 오래 지속되었고, 특히 궁중에서 엄격하게 지켜졌어. 조선 시대엔 왕이나 왕비에게 바친 그림에는 아무것도 쓰지 않는 것이 원칙이었거든. 간혹 쓰더라도 잘 보이지 않게 그림의 한 귀퉁이에 아주 작은 글씨로 쓰는 게 보통이이었어. 그저 '신하인 아무개가 그렸습니다'를 알리는 정도였지.

그런데 글을 짓는 사람들인 문인들이 그림을 즐겨 그리면서 이런 전통에 변화가 생겼어. 이들은 자기가 그린 그림을 주변 선후배나 친구들과 주고받으며 감상하고 즐겼어. 서로 편한 사이니까 그림에 자기가 쓰고 싶은 것들을 적어 넣었거든. 누가 그린 그림인지를 밝히기 위한 서명을 넣거나 그림을 그린 시기나 목적을 알리기 위해 글을 넣기도 했어.

그다음으로 많은 것은 그림에 대한 감상과 느낌을 적은 글이었지. 여기에는 시도 포함돼. 이런 글은 그림을 그린 사람이 직접 쓴 것도 있고, 또 나중에 감상하는 사람이 적어 넣은 것도 있어. 남이 그린 그림 위에 이렇게 글을 적어 넣는다면 서양화에서는 그림을 망치는 큰일이지. 하지만 동양화는 그렇지 않아. 이런 일은 주로 문인들 사이에서 일어났는데 글이 오히려 그림의 가치를 높여 준다고 생각했어. 대부분의 글이 그림 내용을 한층 깊이 있고 풍부하게 설명해 주

는 것들이었기 때문에 그림 이해에 큰 도움이 된 것이 사실이야. 실례를 한번 소개해 볼까?

아래 그림은 최북이라는 화가가 그린 작품이야. 최북의 대표작이라고 할 만큼 유명하지. 나무 아래에 작은 정자가 있고, 반대쪽으로 울창한 숲 사이에 떨어지는 폭포 한 줄기가 보일 뿐이야. 어떻게 보면 조금 싱거울 수 있는 그림이지. 그런데 폭포 위의 빈 공간에 큼직한 글씨 몇 자가 적혀 있어. 이처럼 그림에 적혀 있는 글을 가리켜 어려운 말로 화제(畫題)라고 해. '그림 속의 글'이라는 뜻이지. 최북이 쓴 화제는 '빈산에 사람은 아무도 없는데, 물이 흐르고 꽃이 피어 있네(空山無人 水流花開).'라는 문장이야. 만약에 이 글귀가 없었다면 이 그림을 보는 사람은 도대체 최북이 무엇을 그리려고 했는지 고개를 갸우뚱했을지도 몰라. 하지만 이 글을 읽고 나면, '아하, 아무도 없는 깊은 산 속에 맑은 물이 조용히 흐르고, 아름다운 꽃이 피어나는 경치를 그렸구나.' 하고 알 수 있게 되지.

이처럼 화제는 그림의 내용을 보충해 줄 뿐 아니라 그림의 느낌이나 분위기를 한층 풍성하게 해 주는 역할을 해. 문인들은 화제를 통해서 자신의 멋진 시적 재능을 자랑하기도 했어. 그래서 이후에는 문인 화가뿐 아니라 직업 화가들도 그림 위에 화제를 적는 것을 당연하게 여기게 되었어.

〈공산무인도〉 최북, 제작연도 미상, 종이에 수묵, 33.5x38.5cm, 개인 소장.

그림에 찍힌 도장은 무엇일까?

말이 나온 김에 그림 속의 글과 함께 찍혀 있는 도장에 대해서도 알아보고 갈게. 옛 그림에서 도장은 매우 중요한 의미를 지녀. 이 도장을 가지고 그림을 그린 화가가 누구인지를 알아낼 수 있기 때문이지. 즉, 그림 감정을 할 때 가장 기본이 되는 자료가 바로 이 도장이야. 이런 도장은 대부분은 앞에서 말한 '화제'라는 글과 함께 찍히는 것이 일반적이야.

그렇다면 그림에 도장은 왜 찍었을까? 고대 중국에서는 편지나 짐을 보낼 때 입구를 봉했다는 걸 나타내기 위해 도장을 찍었어. 이는 서양에서도 마찬가지였

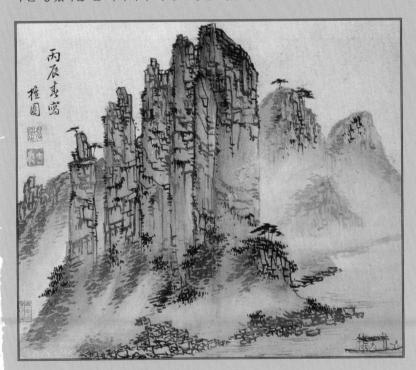

〈옥순봉도〉 김홍도, 1796년, 종이에 수묵, 26.7×31.6cm, 삼성미술관 리움.

지. 이런 용도였으니까 도장에는 주로 이름을 새기거나 아니면 자신의 호나 자 (字)를 새기는 게 보통이었어. 자는 이름 대신 부르는 호칭으로 주위의 어른들이 지어 주었지. 반면 호는 남이 자신을 불러 주었으면 하고 스스로 지은 것이야. 그림 속 인장은 그림을 언제 누구를 위해 그렸는가를 적은 글이나 시구를 적은 뒤에 찍는 것이 보통이었어. 이렇게 그림 속에 있는 글과 도장을 합쳐 유식한 말 로 낙관(落款)이라고 해. 낙관은 요즘의 '사인(sign)'과 비슷하다고 할 수 있지.

실례를 하나 들어 볼까? 김홍도가 그린 〈옥순봉도〉라는 그림이 있어. 옥순봉은 충주호를 끼고 펼쳐져 있는 단양팔경 중에 하나로 예부터 명승지였어. 그림 앞 쪽에는 강가에 우뚝 솟은 바위산인 옥순봉이 그려져 있고, 뒤편으로는 소백산 맥의 산들이 은은하게 퍼져 있지. 강가에는 옥순봉의 장관을 구경하는 사람을 태운 지붕 덮인 배 한 척이 보여. 단원은 이 같은 배 한 척을 그려 넣음으로써 이곳이 많은 사람의 사랑을 받았다는 것을 은연중에 암시했지.

이 그림을 보면 왼쪽에 몇 글자의 한자가 적혀 있어. 이는 '병진춘사 단원'이라 고 읽는데 '병진년 봄에 그리다. 단원.'이라는 뜻이야. 병진년은 그의 나이 52세 가 된 1796년을 가리켜. 이 글 뒤에 두 개의 도장이 나란히 찍혀 있는 게 보여. 도장 글자의 내용을 보면 하나는 '홍도(弘道)'이고 다른 하나는 '사능(士能)'이 라고 쓰여 있어. 홍도는 말할 것도 없이 김홍도의 홍도지. 그리고 사능은 그의 자야. 그는 그림을 그리고 나서 이렇게 도장을 찍어서 그림을 그린 장본인이 사능이란 자를 쓰는 김홍도라는 사실을 밝혔어.

그리고 아래쪽에 보면 작은 글씨가 많이 적힌 도장이 또 하나 보여. 이런 도장 도 가끔씩 그림 속에 보이는데 이 도장은 이 그림을 가지고 있던 사람이 '이 그 림은 내 것이요.' 하고 알리기 위해 찍은 거야. 소장하고 있던 사람이 찍은 도장 이라는 뜻에서 '소장인(所藏印)'이라고 부르기도 해.

이 소장인에 대해서는 엇갈린 의견이 있어. 도장이 그림을 망쳐서 찍어서는 안 된다는 주장이 있고, 다른 한편으로는 도장이 누가 그린 그림인지를 말해 주기 때문에 그림의 가치를 더 높여 준다는 주장도 있지. 두 의견이 지금까지도 대 립하고 있어.

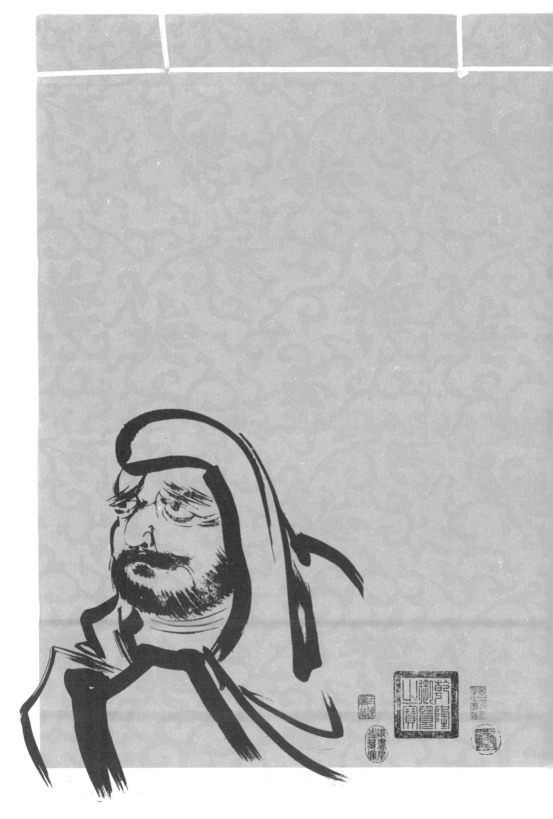

3 | 옛 그림을 읽는 법 / 고사 인물도와 초상화

옛이야기를
화폭에 담다

　오른쪽에 좀 낡고 오래된 그림이 한 점 있어. 여러 번 접었다 폈기 때문인지 그림에는 가로세로로 금이 많이 가 있지. 금을 따라서 물감이 군데군데 떨어져 나간 것을 볼 수 있어. 그렇지만 그림 내용을 전혀 알 수 없는 것은 아니야. 자세히 보면 조금 희미하기는 하지만 오른쪽 높은 절벽에서 폭포가 흘러내리는 게 보여. 뒤로는 높고 우람한 산들이 첩첩이 싸여 있지.

　아래쪽에는 배 한 척이 절벽을 향해 다가오고 있어. 배에는 노를 젓는 뱃사공이 있고, 옆에는 술을 따르는 어린아이가 있어. 상을 가운데 두고 마주 앉은 사람들 가운데 한 사람은 고개를 돌려 절벽 쪽을 바라보고 있고, 다른 사람들은 모두 손에 악기를 들고 있지. 그중에 앞쪽 사람이

〈적벽도〉 전 안견, 15세기, 비단에 수묵, 161.2×101.8cm, 국립중앙박물관.

들고 있는 악기는 피리로 보여.

이 그림은 안견이 그렸다고 전해지는 〈적벽도〉라는 작품이야. 적벽은 《삼국지》에 나오는 유명한 싸움터이기도 하지. 하지만 옛 사람들은 '적벽'이라는 말을 들으면 금세 어떤 글 한 편을 연상하곤 했어. 바로 중국에서 1,000년 가까이 전해져 내려온 〈적벽부〉라는 글이지. 이 글을 지은 사람은 중국 송나라 때의 대학자 〈소식〉이라는 분이야. 그의 호인 '동파'를 써서 흔히 '소동파의 적벽부'라고 하기도 해.

〈적벽부〉는 소동파가 자신을 찾아온 손님과 함께 적벽강 아래에 배를 띄워 놓고 노는 모습을 적은 글인데 당시에 천하의 명문장으로 알려져 있었어. 옛날에 글을 배우고 싶거나 글을 좀 쓴다는 사람들이라면 모두가 줄줄 외고 있을 정도였지.

〈적벽부〉에 이런 대목이 나와. 주인과 손님이 경치를 즐기다가 술잔을 들어 서로에게 권하는데, 흥에 겨운 손님이 뱃전을 두드리며 노래를 부르자 다른 손님이 거기에 맞추어 피리를 불었다는 내용이지. 〈적벽부〉에 그려진 모습 그대로야.

그런데 왜 옛 사람들의 일을 그림으로 그린 걸까? 오래전에 일어난 유명한 일을 가리켜 고사(故事)라고 해. 옛 사람들은 어떤 행동을 하거나 무슨 생각을 할 때 그 기준을 예전에 일어났던 일, 즉 고사에서 많이 찾았어. 예를 들어, 정직하다고 말하고 싶을 때 "예전의 누구처럼 정직하다."라고 표현하고, 누군가가 용감하다고 말할 때에도 "과거에 누가 무슨 일을 했을 때처럼 용감했다."라며 비유하는 거지.

그런 점에서 당시의 지식이란 이런 고사의 내용을 누가 얼마만큼 더

〈우화등선〉(부분) 정선, 1742년, 비단에 수묵, 35.5x96.6cm, 개인 소장.

많이 알고 있느냐를 뜻하는 것이기도 했어. 이렇게 쌓인 지식은 단순히 지식으로만 그친 것이 아니라 〈적벽부〉가 연상되는 그림을 그려 놓고 당시 소동파가 즐겼던 멋과 풍류를 떠올리며 그것도 함께 음미했던 거야.

다음에 본 그림은 정선이 그린 〈우화등선〉이라는 그림이야. 늦은 밤, 임진강에 배를 띄워 놓고 절벽의 경치를 감상하는 장면을 그렸지. 정선은 이 작품을 완성하고 그림을 그린 이유를 쓰면서 "현감과 관찰사를 모시고 임진강을 유람하면서 소동파의 적벽 고사를 따랐다."라고 말했어. 자세히 들여다보면 하인들이 횃불을 들고 있는 가운데 관찰사와 현감, 그리고 정선 자신이 배에 올라 절벽 밑으로 다가가는 모습이 있어. 정선 역시 소동파의 〈적벽부〉를 머릿속에 떠올리면서 임진강 절벽에서 뱃놀이를 즐긴 것이라 볼 수 있지.

〈적벽부〉의 일화처럼 옛 그림에는 유명한 일화를 소재로 그린 그림이 많아. 이러한 그림을 일컬어 '고사 인물도(故事人物圖)'라고 해. 옛 사람들은 단순히 그림 내용만 감상하는 데 그친 것이 아니라, 유명한 일화와 관련된 지식과 교양을 함께 음미하며 상당히 수준 높은 지적 놀이를 즐겼다고 할 수 있어.

눈 속의 매화를
찾으러 간 사람은?

심사정이란 화가가 그린 〈파교심매도〉란 그림이 있어. 파교(灞橋)를 건너 매화를 찾으러 간다는 뜻이야. 파교는 당나라 때 수도였던 장안 근교에 있던 다리를 말하는데, 도시를 벗어나 교외의 산과 들로 나아가기 위해서는 이 다리를 건너곤 했지.

그림을 자세히 살펴보면 눈 오는 어느 겨울날, 다리를 건너가는 선비 한 사람과 어린아이가 있어. 나귀를 탄 어른은 흰 도포를 걸치고 있고, 어린아이는 채비를 단단히 하고 막대기에 짐을 묶어 어깨에 메고 걸어가고 있지. 모자 밑에 귀마개 수건을 두른 것을 보니 아마도 꽤 추운 날인 것 같아.

그렇지만 그림 속에 그려진 내용을 있는 그대로만 본다면 조금 싱겁

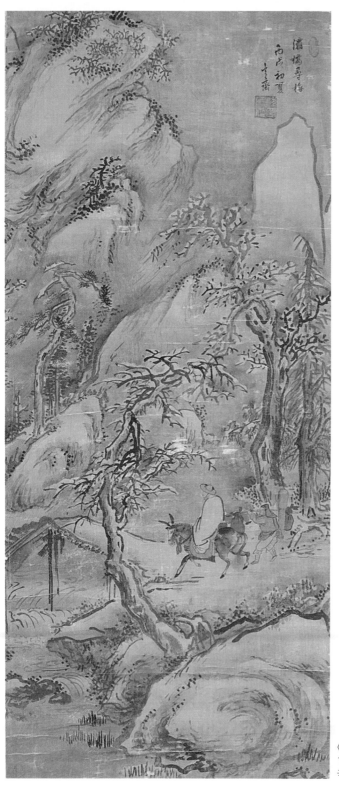

〈파교심매도〉 심사정,
1766년, 비단에 채색, 115.0×50.5cm,
국립중앙박물관.

다고 느낄지 모르겠어. 이 두 사람은 왜 눈이 오는데 매화를 찾아갔을까? 다리 위의 사람은 누구일까? 왜 하필이면 파교라는 다리일까? 그리고 어린아이가 어깨에 짊어진 막대에 매달린 것은 무엇일까? 그림이 불러일으키는 궁금증은 여전히 많이 남아 있지.

이 그림은 그림 속에 보이는 내용만이 전부가 아니야. 이 역시 고사를 바탕으로 그려진 그림이거든. 당나라 때 이름난 시인 가운데 맹호연이란 사람이 있었어. 그는 시를 잘 짓고 학식이 뛰어났지만 시험 운이 따르지 않았지. 과거에 합격하지 못해 결국은 관리가 되지 못했어. 그렇지만 그는 자신의 신세를 한탄하지 않고, 시를 읊고 여행을 하며 자유롭게 살았지. 그에 관한 유명한 일화 중에 하나가 이 그림의 소재가 되었어. 바로 한겨울에 매화나무에 핀 꽃을 찾아 나선 일이야.

당시 수도 장안에는 교외로 통하는 다리가 세 개 있었는데 그중 하나가 파교였어. 파교를 지나면 장안 서쪽의 산으로 길이 이어졌지. 맹호연은 어느 눈 오는 날 이 다리를 건너 산속에 핀 매화를 보러 갔어. 매화는 좀 특이한 식물인 게, 잎이 나기 전에 꽃부터 피워. 추위가 다 가시지 않은 이른 봄에 꽃을 피우는 매화를 보고, 옛 사람들은 매화를 바람직한 군자상에 비유했어. 즉 추위에 아랑곳하지 않고 향기로운 꽃을 피우는 매화가 불우한 환경에도 굴하지 않고 남의 모범이 될 만한 태도나 행동을 보이는 군자를 상징한다고 여긴 것이지.

맹호연이 한겨울에 매화를 찾아 나서자 사람들은 그의 모습에서 이 비유를 생각해 낸 거야. 비록 관리로서 입신출세는 못했지만, 좌절하지 않으면서 매화처럼 고고하게 자기 자신을 지켜 나가는 모습을 담아냈

다고 본 것이지. 그의 행동이 매우 운치가 있고 고아하다고 여겼어.

옛 문인들은 관리로서 명성을 떨치는 것도 중요했지만 속세에 얽매이지 않고 풍류를 즐기는 사람을 더 격이 높은 사람으로 쳤단다. 그래서 나귀를 타고 매화를 찾으러 눈 덮인 산으로 갔다는 맹호연의 일화는 대대로 전해져 왔지. 이후로 사람들은 나귀를 탄 인물, 다리, 깊은 산 그리고 눈 오는 풍경 등이 그림 속에 그려진 그림을 보면 '맹호연이다!' 하게 된 거야. 옛 그림은 이처럼 그림에 보이는 것 외에 그 속에 들어 있는 이야기를 알면 더 흥미롭고 재미있어. 옛 그림을 보려면 이런 옛이야기에 대한 어느 정도의 기초 지식이 필요한 거지.

그렇다면 옛 그림을 이해하기 위해 그 많은 옛일을 다 알아야 할까? 결론부터 말하면 그럴 필요는 없어. 수천 년을 내려온 중국이나 우리나라의 역사 속에 유명한 옛일, 즉 고사는 수없이 많을 거야. 하지만 고사라고 해서 모두 그림으로 그려진 것은 아니야. 우리나라의 옛 그림 속에 나오는 유명한 고사는 20~30여 가지 남짓이지. 이것을 화가들이 반복해 그린 거야. 따라서 그 정도의 고사 내용을 알고 있으면 옛 그림을 볼 때 '아하, 무엇을 그렸는지 알겠다!' 알아볼 수 있게 돼.

그런데 이 그림의 위쪽에는 낙관이 있어. '파교심매(灞橋尋梅)'라고 그림의 제목을 써 놓았지. 옆에는 '병술초하(丙戌初夏)'라고 썼고, 이어서 '현재(玄齋)'라는 자신의 호를 써 놓았어. '병술초하'란 말은 병술년 초여름에 그렸다는 말이야. 눈 오는 풍경을 그렸으면서 '웬 초여름이냐' 싶겠지만 이것이 옛 사람들이 즐긴 운치야. 무더운 여름날 맹호연의 고사를 생각하면서 한겨울에 눈 내리는 풍경을 상상하며 더위를 씻은 것

이지. 옛 그림을 보고 즐기는 일은 이처럼 그림에 직접적으로 나타나 있지는 않은 일화나 낙관 등을 해석해 훨씬 더 많은 내용을 즐긴다는 것을 뜻하기도 해.

그림을 읽는다는 것

예전에 그림을 보고 감상하는 일을 가리켜 유식하게 '그림을 읽는다'고 말했어. 그림은 '보는' 게 아니라 '읽는' 것이라고 한다면 의아하게 생각되겠지. 그렇지만 '그림을 보면서 피서를 즐겨 보시오' 하는 심사정 그림처럼 옛 그림에는 감추어진 내용도 많거든. 이처럼 그림에 담긴 또 다른 의미를 찾아내거나 고사에 관련된 일화를 떠올리면서 그림을 즐기는 법을 단순히 보는 것과 구분해서 '그림을 읽는다'고 말한 것이지.

달마 대사 그림은
왜 인기가 많았을까?

　불교는 인도에서 시작돼 중국을 거쳐 우리나라에 전해졌어. 불교가 전해진 과정을 보면 스님을 포함해 많은 사람이 인도에서 중국으로, 중국에서 인도를 오갔어. 손오공으로 유명한 삼장법사도 불법을 구하러 중국에서 인도로 간 분이지. 그런데 삼장 법사보다 훨씬 앞서서 인도 불교를 전파하려고 중국에 온 스님 중에 달마 대사라는 분이 있었어. 달마 대사는 원래 인도 남부에 있던 팔라바라는 왕국의 왕자였는데 중국에 건너 와서 새로운 불교를 전파한 사람으로 유명해.

　새로운 불교란 '선종'을 말해. 이전까지의 불교가 왕이나 귀족들을 위한 것이었던 것과 달리, 선종은 사람이면 누구나 본래 타고난 마음을 잘 터득하면 깨달음의 경지에 이를 수 있다고 한 불교야. 달마 대사의 이런

가르침은 귀족 종교를 쳐다보기만 하던 보통 사람들에게 큰 환영을 받으면서 널리 전파됐지. 달마 대사는 그래서 중국 불교에서 매우 중요한 인물로 손꼽히게 됐어. 또 유명한 만큼 여러 가지 일화도 많이 생겨났지.

그런 일화 중 하나로 '달마 대사가 신발을 품에 안고 인도로 돌아갔다'는 이야기가 있는데 들어 본 적이 있니? 달마 대사가 중국에 와서 활동한 때는 삼국 시대 무렵이었어. 당시 중국의 북쪽에는 북위라는 나라가 있었지. 이곳에 송운이라는 관리가 있었는데, 인도에 사신으로 갔다 오면서 인도와 중국 사이에 있는 파미르고원을 넘게 되었어. 험한 산길을 가던 그는 그곳에서 짚신 한 짝을 가슴에 품고 걸어오는 스님 한 사람을 보게 되었지. 이상하게 여겨 스님의 얼굴을 자세히 봤는데, 중국에서 이미 널리 알려진 달마 대사인 거야.

송운이 그에게 다가가 인사를 하고 "대사님, 어디 가십니까?" 하고 물었더니 "서쪽으로 가는 걸세."라고 대답했어. 달마 대사가 서쪽으로 간다고 한 것은 자기 고향으로 돌아간다는 말이었지. 그러면서 "고국에 돌아가면 자네 임금은 벌써 돌아가셨을 걸세."라고 말했는데, 송운이 북위에 돌아와 보니 달마 대사의 말대로 임금이 세상을 떠나고 새로운 임금이 황제가 돼 있었어.

송운은 황제에게 가서 달마 대사를 만나 나누었던 이야기를 했어. 그러자 왕은 "무슨 얘기를 하느냐. 달마 대사는 죽어서 이미 장례를 치렀다."라며 그의 말을 믿지 않았다고 해. 송운이 계속해서 겪은 일을 말하자 황제는 반신반의하면서 대사의 무덤을 조사해 보라고 시켰지. 그래서 무덤을 파 보았더니 달마 대사의 시신은 온데간데없었고, 짚신 한 짝

만 남아 있었다고 해.

이 이야기에 대해 어떤 사람들은 달마 대사의 신비로운 능력을 강조하기 위해 누군가가 꾸며 낸 거라고 주장하는 사람도 있어. 어떤 역사 속의 인물이 위대한 업적을 남기면, 사람들은 그 인물이 신비로운 능력을 가졌다고 믿으며 존경심을 더 키웠던 모양이야. 그리고 그 인물의 초상을 그림으로 그려 오래 기억하고자 했지. 달마 대사의 그림 역시 그러한 이유에서 많이 그려졌다고 볼 수 있어.

달마 대사 그림에는 몇 가지 특징이 있지. 우선 얼굴이야. 달마 대사는 원래 인도 남쪽 지방 출신인데, 그곳에 사는 사람들은 대체로 눈이 움푹 들어가고 코가 갈고리처럼 생겼어. 또 눈썹은 매우 짙고 수염도 수북하게 많지. 그래서 달마 대사는 보통 그러한 모습으로 그려졌어. 귀에 커다란 귀걸이를 하고, 머리에는 두건을 쓰고 있다는 특징도 있지. 무엇이든 꿰뚫어 보려는 듯 눈매는 아주 매섭고, 눈은 아주 커다래. 두 손은 가지런히 가슴 위에 모아져 있는 게 독특한 모습이야.

이런 외모적인 특징 이외에도 화가 입장에서는 달마 대사를 그리는 데에 염두할 점이 있었어. 신비로운 능력을 지닌 달마 대사였던 만큼 그림에 그 느낌을 어떻게 살릴 것인가 고민이 많았지.

그래서 옛 화가들이 달마 대사를 그릴 때에는 좀 색다른 방식으로 그렸어. 꼼꼼하게 그리는 대신 먹을 듬뿍 찍어 '휙' 하고 재빨리 그렸지. 이렇게 군더더기 없이 그리는 것이 그림에 강한 힘을 느끼게 하면서 '일체의 허식을 버리라'는 달마 대사의 정신과도 일치한다고 본 것이지.

달마 대사를 잘 그렸던 사람으로 김명국이란 화가가 있어. 그가 그린

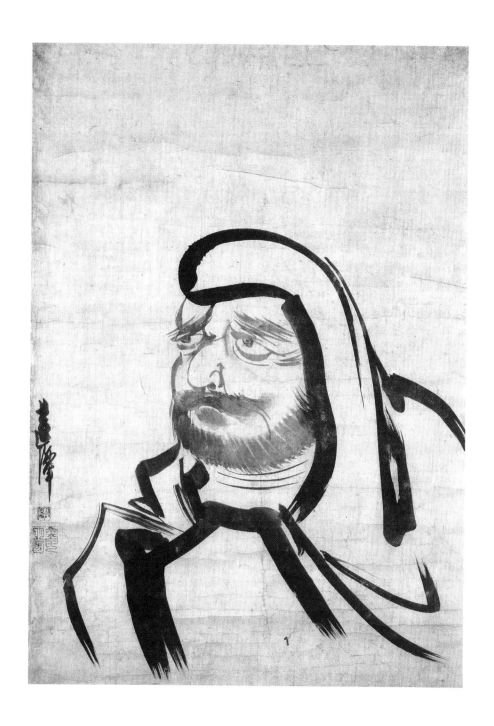

〈달마도〉 김명국, 17세기, 종이에 수묵, 83.0x57.0cm, 국립중앙박물관.

〈달마도〉를 보면 달마 대사가 실제로 이렇게 생기지 않았을까? 하고 생각하게 돼. 자기도 모르는 사이에 그림 속으로 빨려 들어가는 게 명화의 힘인데, 바로 김명국의 〈달마도〉가 그렇지. 그가 그린 달마 대사는 순식간에 그려졌지만 위에서 말한 특징을 고스란히 갖추고 있거든. 얼마나 빨리 그렸는지 붓질을 몇 번 했는지 그림에서 세어 볼 수 있을 정도야. 김명국은 그림처럼 성격도 매우 호탕하고 거침이 없었다고 해. 또 술을 무척 좋아했는데 술을 마신 뒤에 그린 그림일수록 더 볼만했다고 전해지지.

임진왜란 이후에 조선은 여러 차례 일본에 통신사를 보내면서 그림을 잘 그리는 화원도 함께 보냈어. 김명국 역시 통신사를 따라 일본을 다녀온 경험이 있지. 그것도 두 번이나 일본을 다녀왔어. 일본에서 '김명국을 꼭 다시 보내 달라'고 부탁해 왔기 때문이지. 당시 일본에서는 선종이 널리 퍼져 있어서 김명국이 그린 달마도를 가지고 싶어 하는 사람이 많았어. 그가 일본에 갔을 때 밥 먹을 시간조차 없을 정도로 그림 요청을 많이 받았다고 해.

김명국이 그린 달마도는 힘 있어 보이기도 하지만 한편으로는 어딘가 우스꽝스러우면서도 친근한 느낌이 들어. 아마도 그래서 더 인기가 높았는지도 몰라. 일본 사람들이 김명국의 달마도를 많이 찾았던 이유에는 개인적인 취향도 있었겠지만 달마 대사의 가르침을 떠올리며 교훈을 얻고자 하는 목적도 있었을 거야. 뛰어난 학식이나 힘든 수행 과정이 없더라도 자기 마음을 잘 들여다보면 깨달음에 이를 수 있다고 한 달마 대사의 가르침을 달마 그림을 통해서 늘 되새기고자 한 것이지.

옛 그림 가운데 역사상 유명한 인물이나 위인들의 그림을 많이 그리고 또 많이 감상한 것은 이런 이유 때문이라고 할 수 있어. 김명국이 그린 달마 대사 그림이 우리나라보다 일본에서 더 인기였던 건 우리가 유교 사회인데 반해 일본은 불교 사회였기 때문이야. 유교 사회였던 우리나라에선 달마 대사 대신에 유명한 문인이나 지식인 들의 그림을 많이 걸어 놓고 감상했어.

김홍도의 특기였던
신선 그림

TV를 보면 유명 운동선수나 인기 연예인의 과거를 알고 있는 선생님이 나와 인터뷰하는 장면을 본 적이 있을 거야. "그런 소질이 있는 줄은 아무도 몰랐지요. 그런데 지금 생각하면 무얼 해도 열심히 했던 것 같아요." 뭐 이런 이야기가 흔히 등장해. 예전의 유명한 화가에게도 이런 숨은 이야기가 있을 법한데 세월이 많이 흘러서인지 전하는 이야기는 그다지 많지 않아.

조선 시대의 대표적인 천재 화가 김홍도에게도 실제로 담임 선생님 같은 분이 계셨어. 강세황이라는 문인 화가는 김홍도가 어렸을 때 그림을 가르쳐 준 스승이었지. 이분이 김홍도에 대해 '생각해 보면, 우리 홍도는……' 하면서 남겨 놓은 이야기가 있어. 김홍도가 단원(檀園)이란

호를 지을 때 그것을 기념하기 위해 스승인 강세황에게 글 한 편 지어 달라고 부탁했는데, 그가 김홍도에 관한 옛일을 떠올리며 적어 놓았던 글귀가 남아 있는 것이지. 거기에서 강세황은 "단원의 신선 그림은 후세에 길이 이름이 전해질만 하다."라고 김홍도를 크게 칭찬했어.

스승인 강세황이 볼 때 단원은 인물, 산수, 꽃, 새, 벌레 등 못 그리는 그림이 없었지만 그중에서도 신선 그림을 제일 잘 그렸다고 생각했어. 잘 그리기도 했지만 많이 그리기도 했지. 김홍도는 신선 그림을 그릴 때면 자기도 모르게 신이 절로 났다는데 얼마나 신이 났는지를 보여 주는 왕실 기록까지 남아 있어.

왕이 김홍도에게 신선 그림을 그리라고 하자 그는 "알겠습니다." 하고 그림 그릴 준비를 했지. 내시에게 먹물 그릇을 옆에 들고 서 있으라 하고, 모자를 벗은 뒤에 너풀거리는 소매 자락을 단단히 잡아매고 폭풍우가 몰아치듯 이리저리 왔다 갔다 하면서 붓을 휘둘렀다고 기록되어 있어. 그런 뒤 불과 몇 시간 만에 잔치에 초대받아 바다의 파도 위를 걸어 가는 신선들의 그림을 완성했다고 전해져. 자신이 좋아하거나 잘 그리는 분야가 아니면 이렇게 신명 나서 그릴 수는 없었을 거야. 아쉽게도 이 기록 속에 나오는 김홍도 그림은 오늘날 전하고 있지 않지만 대신 그가 그린 다른 신선 그림이 전해져.

국보로 지정돼 있는 김홍도의 〈군선도〉는 그가 32살 때 그린 그림이야. 신선들이 허공에 떠 있듯이 아무런 배경 없이 여러 명 등장해 무리를 지어 걸어가고 있지. 단원이 신선 그림을 많이 그린 것은 그가 이 방면에 재주가 뛰어난 때문이기도 하지만, 한편으로는 당시에 신선 그림

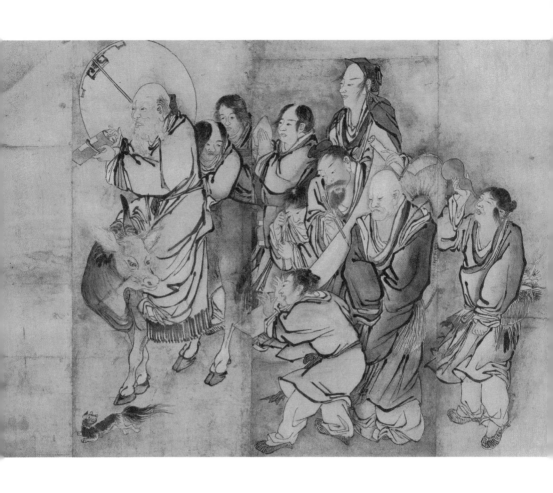

〈군선도〉(부분) 김홍도, 1776년, 종이에 수묵, 132.8x575.8cm, 삼성미술관 리움.

을 그려 달라는 사람이 많았기 때문이야. 실제로 그가 살았던 18세기 후반에는 신선 이야기가 크게 유행했거든. 그림뿐 아니라 신선에 대한 책도 많이 나와서 무척 인기를 끌었지.

어째서 18세기에 신선 이야기와 신선 그림이 유행하게 된 걸까? 18세기 후반이 되면 사회가 발전하면서 경제적으로도 매우 풍요로워졌어. 사람들은 그런 행복한 삶이 언제까지나 계속되기를 바랐지. 건강에 신경을 쓴 것은 물론 오래 살고 싶어 했어. 그래서 수백 년씩 장수했다는 신선을 부러워하며 신선을 그린 그림을 찾았지. 김홍도는 바로 그런 때에 신선을 잘 그리는 화가로 주목받으며 큰 인기를 누렸고, 자신의 솜씨를 맘껏 발휘할 수 있었지. 이렇게 보면 유명한 화가라 하더라도 그 실력 발휘는 시대적인 환경과 밀접한 관계를 맺고 있다는 사실을 알 수 있어.

우리 옛 그림에
초상화가 많은 이유

1961년 겨울의 일이야. 당시 프랑스 파리 거리에는 어마어마한 크기의 광고 포스터가 붙게 되었지. 1945년 광복 이후에 유럽에서 최초로 열리는 우리나라 미술을 소개하는 행사를 홍보하는 광고 포스터였어. 포스터 속 우리나라를 대표하는 그림으로 선정된 것은 바로 초상화였어. 초상화의 주인공은 조선 시대의 대유학자 송시열이었지. 검은 두건에 선비들이 입는 도포 차림으로 그려진 상반신 초상화였어.

앙다문 입에 그리 크지 않은 눈, 큼직한 코에 툭 튀어나온 광대뼈가 인상적이야. 고집도 있고 강인해 보이는 인상이지. 또 얼굴을 덮고 있는 무성한 흰 수염에 비해 까만색의 짙은 눈썹 역시 나이가 들어서도 쉽게 타협하지 않는 완고함을 드러내는 듯해.

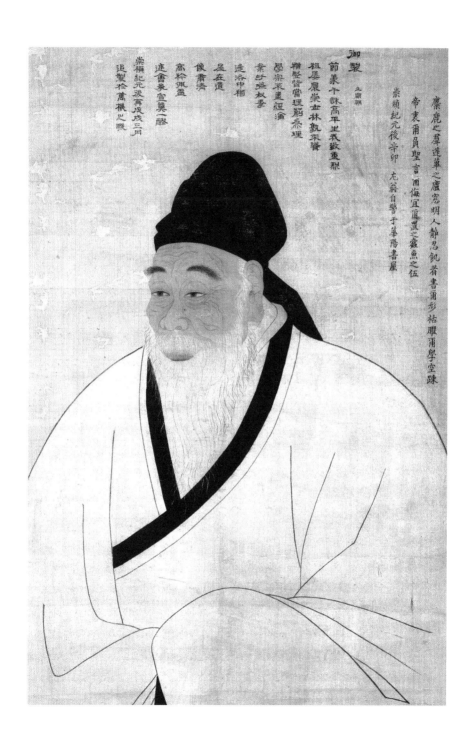

〈송시열 초상〉 **작자 미상**, 18세기, 비단에 채색, 89.7x67.6cm, 국립중앙박물관.

프랑스 사람들은 이 그림에서 매우 독특한 인상을 받았다고 해. 사실 우리나라의 초상화는 서양인이 그린 초상화와 비교하면 특별한 데가 있어. 선비 복장을 한 초상화를 보면 대부분 옷은 대강대강 그렸지만 얼굴 표현은 매우 섬세하고 꼼꼼해. 전신 중에 일부에 불과한 얼굴만 집중적으로 표현하면서 그 인물이 가진 내적인 정신세계를 담으려 했던 거야. 이점이 프랑스 사람들의 눈에 특이하게 여겨졌지.

당시 프랑스 사람들이 느낀 그대로가 바로 우리나라 초상화의 특징이라고 말할 수 있어. 그것은 조선 시대에 초상화가 그려졌던 이유와 관련이 깊지. 조선에서는 중국이나 일본이 따라올 수 없을 정도로 많은 초상화가 그려졌어. 이유는 한국적인 유교 정신과도 관련이 깊지. 안으로는 효도를 다하고 밖으로는 나라에 충성을 다하는 것이 유교의 가르침이었거든. 또한 유교는 실천하기 위해서 스스로 학문을 닦을 것을 요구해. 이런 유교의 나라에서는 조상을 잘 모시고 나라에 공을 세운 신하나 뛰어난 문인 학자를 숭배하는 사상이 뿌리 깊었어. 그게 초상화와 무슨 상관이냐고?

나라에 공을 세운 공신이나 뛰어난 문인의 제사는 후손이 직접 지내지 않고, 그 인물을 배출한 고장이나 마을 전체가 나서서 사당을 지어놓고 지내는 것이 일반적이었어. 조선 시대에 그려진 초상화 대부분은 사당에 걸린 것들이거든. 그래서 제사를 지내는 많은 사람들이 기억하기 쉬운 초상화가 필요했던 거지.

또 조선 시대에는 문인들이 한데 모여 공부하는 서원이 전국에 수백 개가 있었어. 돌아가신 대학자들을 서원에 모셔놓고 단체로 제사를 지

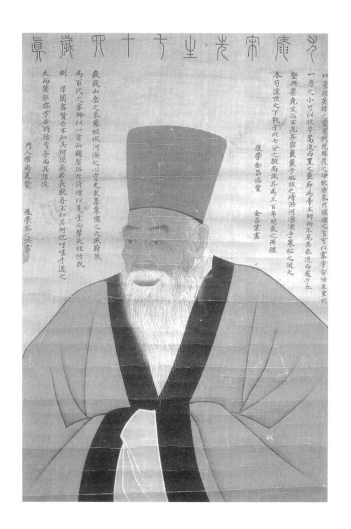

〈송시열 초상〉 김창업, 1680년, 비단에 채색, 91.0x62cm, 제천 황강영당.

냈지. 서원은 알게 모르게 서로 경쟁했어. 학문적인 경쟁 외에 학자에 대한 존경심이 다른 서원보다 더 뛰어나단 것을 보여 주려고 했지. 그래서 서로 앞다투어 최고의 솜씨를 지닌 화가를 불러 조상의 초상화를 그리게 한 거야.

우리나라의 초상화는 이런 환경에서 발전하다 보니 마치 인물이 살아있는 듯이 사실적으로 표현하는 방식으로 그려졌어. 더불어 서원의 문인 학자들은 대학자 선배들의 정신세계를 흠모하기 때문에 초상화 화가들에게 그것을 그려 내라고 요구했지. 이런 과정을 거치면서 사실적이면서도 정신적인 내용을 담은 초상화가 탄생하게 된거야.

그래서 조선 시대 화가들에게 초상화를 그리는 일은 그야말로 잘 그려야 본전밖에 되지 않는 일이었어. 당시 초상화 화가들은 "터럭 한 올이라도 닮지 않으면 그 사람이 아니다."라고 늘 구박을 받았거든.

서원들 간에 이처럼 보이지 않는 경쟁이 있었기 때문에 한 학자의 모습을 놓고 서로 다르게 그린 경우가 생겨났어. 송시열 선생은 대학자였던 만큼 따르는 후진 학자도 많았지. 또 제사를 지내는 서원도 아주 많았어. 프랑스의 광고 포스터에 들어간 국보 〈송시열 초상〉과 제천의 황강영당에 걸린 〈송시열 초상〉이 닮았으면서도 서로 다른 모습인 것은 바로 이런 이유 때문이야.

잘 그린 초상화는
어떤 그림일까?

우리는 사진을 찍을 때 '치즈' 또는 '김치'라고 하잖아. 그러면 입꼬리가 올라가면서 저절로 활짝 웃는 모습이 되지. 사진을 찍을 때 "예쁘게 찍어 주세요." 또는 "잘 나오게 해 주세요."라는 말도 흔히 할 거야. 그렇다면 사진이 없던 옛날에 사람들은 초상화를 그리면서 어떤 부탁을 했을까? "음, 미남으로 그려 주게."라고 했을까? 아니면 "젊어 보이게 그려 주게."라고 했을까?

옛 그림에서 초상화는 비교할 만한 사진이 없어서 실물보다 잘 그려졌는지를 알 수 없어. 그런데 간혹 실제 나이보다 젊은 모습으로 그려진 것으로 보이는 경우가 있기도 해. 이 그림의 주인공은 실제보다 젊어 보이게 그리는 것을 좋아하기는커녕 오히려 그게 마음에 들지 않은 듯 자

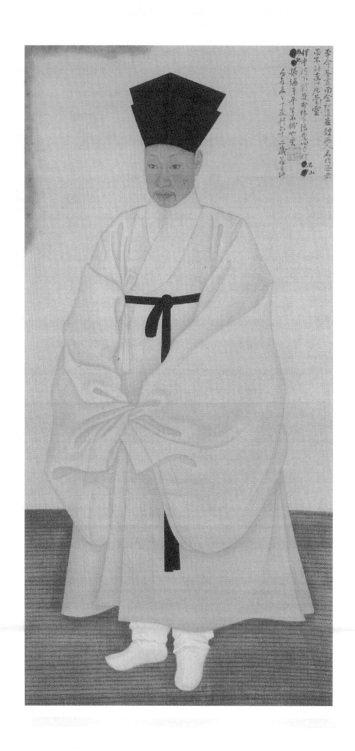

〈서직수 초상〉 **이명기 · 김홍도**, 1796년, 비단에 채색, 148.8x72.4cm, 국립중앙박물관.

신의 불편한 심사를 그대로 그림에 표시했어. 그는 누구일까?

바로 서직수라는 관리야. 이 그림은 단원 김홍도가 열한 살 아래의 후배 화원 이명기와 함께 그린 그림이지. 단원은 천재 화가로 유명했지만 유독 사람 얼굴 그리는 데에는 솜씨가 없었나 봐. 단원이 초상화를 그렸다는 기록은 거의 찾아볼 수 없거든. 김홍도가 그린 다른 그림 속에 보이는 인물도 얼굴 묘사가 그다지 잘된 것 같진 않아.

반면 이명기는 당시 김홍도와 함께 도화서에서 일했는데 초상화의 명수 중의 명수로 이름이 높았지. 이명기의 솜씨는 왕의 초상인 어진을 그린 것은 물론 김홍도의 스승인 강세황의 초상화를 그렸을 정도였어.

이 두 사람이 서직수의 초상화를 그린 것은 정조 대왕이 부친인 사도 세자의 능을 수원으로 옮긴 일과 관련 있어. 이때 서직수는 수원에 새로 만든 능의 관리 책임자로 임명됐지. 대대로 유명한 문인들을 배출한 집안에서 태어난 그는 평탄하게 관리 생활을 하면서 나중에는 오늘날의 시장(市長)에 해당하는 인천 부사까지 지냈어. 사도 세자의 능을 지키는 책임자가 된 것은 중년이 되어서야. 이 무렵 김홍도와 이명기 두 사람도 사도 세자의 명복을 비는 절로 지정된 용주사에 파견돼 불화를 그리고 있었어. 이러한 인연으로 서직수는 이 두 사람에게 자신의 초상화를 부탁한 것으로 보여.

사실 이 그림은 초상화의 역사에서 매우 중요한 위치를 차지해. 이 시대에 그려진 다른 초상화는 대부분 앉아 있는 자세를 그린데 반해 이 그림은 흰 도포를 입은 선비가 서 있는 자세를 그렸거든. 자세도 특이하지만 묘사도 무척 뛰어나 눈길을 끌지. 도포와 버선의 아름답고 부드러

운 선, 그리고 큰 코에 두툼한 입술 등은 단정하면서 위엄에 가득한 모습을 잘 표현하고 있어. 밝게 빛나는 눈동자 역시 초상화 속의 주인공이 상당한 학문과 지식의 소유자라는 것을 은유적으로 보여 줘. 또 자세히 보면 버선의 주름진 곳이나 모자 안 겹치는 부분에 그림자를 그려 넣는 서양화의 기법도 쓰였단 걸 확인할 수 있지.

서직수는 당시 62세였는데 이렇게 정성을 들인 묘사 덕분인지 얼굴 모습이나 안색은 그보다 훨씬 젊어 보여. 그런데 정작 이 초상화의 주인은 무언가 불만이 있었던 것 같아. 그는 그림 속의 글, 화제를 자신이 직접 쓰면서 일부는 먹으로 북북 뭉개고 다시 썼어. 이렇게 뭉갠 먹 자국으로 그림을 망친 것 같은 느낌마저 드는데, 도대체 왜 그렇게 한 것일까? 글 내용에 그 이유가 적혀 있지.

"이명기가 얼굴을 그리고 김홍도가 몸을 그렸다. 두 사람은 그림 솜씨로 유명한데 한 조각 밖에 되지 않는 정신은 그려 내지 못했도다. 애석

하구나."라고 했어. 즉 솜씨만 부렸을 뿐 정신을 그리지 않았다는 것이야. 그는 이어서 자신이 원하는 초상화는 바로 이런 것이라는 듯이 이렇게 썼어. "여러 잡다한 일로 힘을 낭비했지만 내 평생을 보자면 속되지 않고 고귀하게 살았다고 할 것이다."

서직수가 두 화가에게 바란 건 '속되지 않고 고귀한 모습'으로 자신을 그려 주는 일이란 걸 알 수 있었지. 조선 시대에는 초상화에 대해 '70% 정도 닮으면 합격'이란 말이 있었어. 70%를 닮는다는 말은 외모가 아니라 정신을 그 정도로 닮게 그려야 한다는 말이야. 그런데 서직수가 자신을 그린 초상화를 보니 '속되지 않고 고귀하게 살았던' 정신이 제대로 드러나 있지 않고 단지 외양만 젊게 그려 놓았으니 불만이 생길 수밖에!

이를 보면 조선 시대 초상화를 그린다는 게 얼마나 까다로운 일이었는가를 알 수 있을 거야. 닮거나 젊게 그리는 것이 중요한 게 아니라 그 사람의 정신을 표현해야 하기 때문이지. 그래서 초상화는 전문적인 기술과 기량을 가진 사람이 아니고서는 아무나 그릴 수 없었어.

조선 시대 초상화는 대부분 아주 특별한 경우가 아니면 도화서의 화원이 그렸어. 실제로 화원의 가장 큰 임무는 초상화 그리기였다고 해도 과언이 아니었지. 관청에 소속된 화원은 해마다 왕과 공을 세운 신하들의 초상화를 그려야 했어. 기록을 보면 화원 중에서 초상화를 잘못 그려 쫓겨난 경우도 있었다고 해. 우리나라의 옛 그림 가운데 초상화만큼은 직업적으로 그림을 그린 화원이 전문가의 솜씨로 그린 그림이라고 말할 수 있지.

자화상은 언제부터 그려졌을까?

초상화에 대한 이야기를 할 때 이 그림을 빼놓을 수 없겠지. 교과서에도 나오는 그림이니 누구나 한 번쯤은 본 기억이 있을 거야. 그림을 보면 심상치 않아. 둥글둥글 큼직한 얼굴에 꼭 다물고 있는 두툼한 입술, 부릅뜨고 정면을 응시하는 눈, 한 올 한 올 그린 수염에 더해 마치 자석을 가져다 댄 듯 빳빳하게 벌어져 있는 구레나룻은 여느 초상화에서 쉽게 찾아볼 수 없는 모습이야.

이 그림의 또 하나의 중요한 특징은 초상화의 주인이 자신을 직접 그렸다는 거지. 이처럼 자기 모습을 직접 그린 그림을 '자화상'이라고 해. 그런데 화가라고 해서, 또 초상화 솜씨가 뛰어나다고 해서 모두 자화상을 그릴 수 있는 것은 아니었어. 옛 화가 가운데 자화상을 남긴 화가는 윤두서와 김홍도의 스승 강세황, 이 두 사람밖에 없거든.

이 초상화의 주인공인 윤두서는 조선 시대의 뛰어난 시조 시인 윤선도의 증손자였어. 말하자면 명문 집안에서 태어난 문인이었던 거지. 그러나 집안이 당쟁에 휘말리자 벼슬을 포기하고 조용히 글을 읽고 그림 그리기에만 몰두했어. 그림 솜씨는 매우 탁월했고, 그중에서도 말을 그린 그림은 특히 뛰어나 명성을 날렸다고 해.

초상화는 그렇게 많았는데 어째서 자화상은 이 두 사람만 그렸을까? 윤두서의 그림에서 보는 것처럼 자화상은 자기 얼굴을 정면으로 똑바로 쳐다보고 싶은 이유가 있어야 비로소 그릴 수 있는 그림이야. 다른 말로 하면 '나는 누구인가?'라고 묻고 싶을 때 비로소 그릴 수 있는 그림이란 말이지.

〈자화상〉 윤두서, 18세기, 종이에 채색, 38.5x20.5cm, 개인 소장.

서양에서도 화가들이 자화상을 그린 것은 르네상스 이후부터야. 신이 세상 모든 것의 중심이었던 중세를 벗어나 인간 중심의 사회가 되면서 그리기 시작한 셈이지. 윤두서가 이 그림을 그렸던 조선의 18세기 초는 아마도 서양의 르네상스 시기와 비슷하게 '나는 누구인가?'에 대해 묻기 시작한 때였다고 볼 수 있을 거야.

이번에는 강세황이 그린 자화상을 한번 볼까. 윤두서의 자화상보다 70~80년 뒤에 그려진 그림이야. 그림 속 주인공은 오사모를 쓰고 옥색 도포를 입은 차림이야. 사실 이것은 예법에 맞지 않는 복장이야. 오사모는 궁중에서 공식 행사를 할 때 쓰는 문인들의 모자인 반면 도포는 평상시에 입는 옷이거든.

이 자화상 역시 근엄하고 단정한 모습이야. 오사모 양쪽에는 이 그림을 그린 이유를 밝히는 화제가 빼곡히 적혀 있어. "저 사람은 어떤 사람인가. 수염과 눈썹이 희고, 오사모를 쓰고, 도포를 입고 있구나. (그것을 보니) 마음은 산속에 있으면서 이름은 조정에 올린 것을 알겠구나."

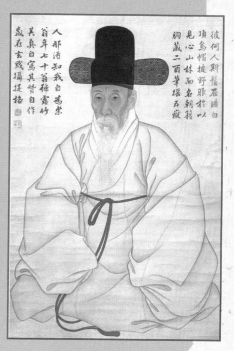

이어서 "가슴에 만 권의 책을 간직하고 붓으로 천하를 뒤흔들고 있지만 세상 사람들이 어찌 알겠는가. 나 혼자 즐기노라."라고 썼어. 좀 긴 글이지만 글의 핵심 내용은 '내가 누구인가'를 밝힌 것이라고 할 수 있지. 그는 세상 사람이 알아주지 않아도 혼자 즐기면 그만이라는 생각을 자화상에 표현하고 싶었던 것 같아. 그래서 그런지 그림 속 주인공이 자신감에 가득 차 있으면서 더욱 근엄해 보여.

〈자화상〉 강세황, 1782년, 종이에 채색, 88.7×51.0cm,. 개인 소장.

4 | 옛 그림을 읽는 법/풍속화

궁중 행사도와 의궤는
어떻게 다를까?

조선은 왕이 중심인 나라였어. 그래서 왕의 조상은 대대로 받들어 모셔졌지. 또 살아 있는 친척들도 다른 사람과 달리 각별한 대접을 받았어. 서울의 종묘는 왕의 선조들을 대대로 기억하면서 제사를 지냈던 곳이야.

종친이라 불린 왕의 친척들은 왕의 조상을 대접하듯이 별도의 관청에서 책임지고 모셨는데 이 관청을 '종친부'라고 해. 조선 시대에 종친부는 경복궁 옆 개울 건너에 있었지. 조선 왕조가 없어지고 서울이 개발되면서 이 개울도 없어지고 종친부도 사라지고 말았어. 그런데 놀랍게도 2013년 국립현대미술관 서울관이 새로 지어지면서 옛 종친부 터가 발굴되었지. 역사 유산을 보존하기 위해 원래 종친부가 있던 자리인 미

〈종친부 사연도〉 함세휘 등,
1744년, 비단에 채색, 134.5x64.0cm,
서울대학교박물관.

宗親府賜宴圖

傳曰書云
以親九族
以睦宗經
奇此今日
祖之陰臨
尊專由列
餚苦追先
敬宗烏先
其日後待
賜今御
饌及餘饌
于宗府會
于本府其
今盡歡
傳曰宗親
府已賜宴
需而賜樂
只用風樂

술관 뒤편에다가 옛 모습을 그대로 복원해 놓았어. 종친부 복원에 참고했던 그림이 있었는데, 바로 1744년에 종친부에서 열렸던 행사를 그린 〈종친부 사연도〉라는 그림이야.

영조는 만 50세가 된 기념으로 궁중에서 큰 잔치를 베풀고 왕가의 친척들을 불러 이곳에서 잔치를 벌였어. 종친부를 그린 그림으로는 이것만 유일하게 남아 있지. 옛 건물을 복원할 때 이 그림을 참고했지만, 그림 속의 종친부 건물은 자세히 보이지는 않아. 종친부 건물 앞에서 큰 장막을 치고 잔치를 벌이고 있는 장면 위주로 그려졌어. 무대 한가운데에는 궁중 무희들이 춤추고 있고, 아래쪽에는 붉은 옷을 입은 궁중 악사들이 음악을 연주하고 있지.

이 잔치에 초대된 종친은 그림을 보면 오른쪽에 10명, 왼쪽에는 28명이 두 줄로 앉아 있는 것으로 보아 38명이라는 걸 알 수 있어. 그림에 음식상도 보이는데 음식만 올려놓은 상이 있는가 하면, 음식과 함께 높게 꽃 장식을 한 상도 있지. 친척들의 음식상은 지위에 따라 달랐기 때문이야. 몇몇 상 앞에는 궁녀들이 공손히 무릎을 꿇고 음식을 권하고 있어. 장막 안을 보면 큰 촛대 6개가 켜져 있고, 마당에는 큰 횃불이 두 개나 보여. 아마도 잔치가 밤중에 열렸나 봐.

그림 구성도 특이하지. 3단 구성인데 위쪽에는 그림 제목, 중간에는 그림이 있고, 맨 아래쪽에는 잔치에 참가한 사람의 이름이 적혀 있어. 이것이 여러 사람이 참가하는 행사를 그린 옛 그림의 일반적인 형식이야. 제목과 그림 사이에 있는 글은 영조 임금이 이 잔치에 덧붙여 한 말을 적은 것이지. 현대어로 풀이하면 "오늘 내 상에 오른 음식과 남은 음

식을 특별히 종친부에 내릴 것이니 모두 모여 즐기도록 하여라." 정도야. 그림에 보이는 음식은 모두 궁중에서 만들어서 보낸 것인데 그림을 더 자세하게 그렸다면 아마 궁중 음식을 연구하는 데 큰 도움이 됐을 텐데 아쉬워.

훗날 종친부 건물을 새로 지을 때 이 그림을 참고한 것은 그림 속에 전각의 위치와 대문, 담장 등이 자세히 그려져 있기 때문이야. 이렇게 궁중과 관련된 행사를 그린 그림을 '궁중 행사도(宮中行事圖)'라고 부르지. 이 그림은 크게 보면 궁중 생활을 사실적으로 전한다는 점에서 서민들의 생활을 그린 그림과 마찬가지로 풍속화에 속한다고 할 수 있어. 좀 더 자세히 말하면 풍속화 중에서도 '궁중 풍속화'에 속하지.

그렇다면 이런 궁중 행사도와 의궤(儀軌)는 어떻게 다를까? 지난 2011년에 병인양요 때 프랑스가 약탈해 갔던 외규장각 의궤가 우리나라로 다시 반환된 사실을 알고 있겠지? 그 때문에 조선왕조 의궤에 대한 관심이 아주 높아졌지만, 사실 의궤는 옛 그림이라기보다는 기록을 담은 책에 더 가까워. 의궤의 본뜻은 '궁중에서 일어나는 주요한 행사를 글과 그림으로 기록한 것'이야. 그림으로 기록했다고는 하지만 거기에는 글이 반드시 들어가야 하니까 그림만으로 그린 것과는 큰 차이가 있지.

의궤 속의 글에는 〈종친부 사연도〉에 영조가 쓴 글과는 달리, 행사가 무슨 목적으로, 언제 어디서 열렸고, 누가 참가했으며, 이런 행사를 주관한 사람은 누구였고, 행사 준비는 어떻게 했는지 등의 내용을 역사를 기록하듯이 자세히 써 놓았어. 따라서 의궤에서는 글이 우선이고 그림

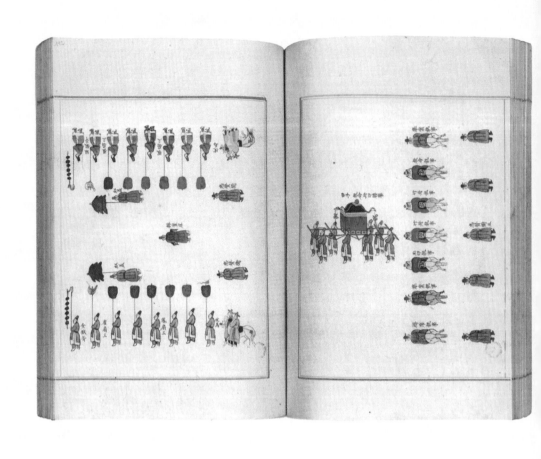

〈혜빈부궁도감의궤〉 1818년, 1책, 47.0x34.7cm, 서울대학교 규장각.

은 글의 내용을 더 쉽게 이해하도록 보충하여 곁들인 것이라고 할 수 있지.

　〈종친부 사연도〉를 다시 보면, 이 역시 궁중과 관련된 행사를 그림으로 기록하고 있다는 점에서 넓게는 의궤에 속한다고 볼 수 있을 거야. 그렇지만 이 행사에 관련된 사항을 자세히 적어 놓은 것은 아니니 행사 장면을 묘사하는 데 치중한 궁중 풍속화라고 해야 더 정확해.

옛 그림 토막 상식

평행투시법과 일점투시법

옛 그림에서 서양화와 같은 원근법이 사용되지 않았다는 것은 이제 눈치 챘을 거야. 대신 사용된 것이 평행투시법이야. 이는 앞에 있는 것과 뒤에 있는 것의 크기가 똑같아 보이게 그린 것을 말해. 〈종친부 사연도〉의 왼쪽과 오른쪽 끝에 보이는 집들의 지붕을 보면 알 수 있지. 반면, 서양의 일점투시법은 우리가 잘 알고 있는 것처럼 앞에 있는 것이 잘 보이고, 뒤로 갈수록 점점 작게 보이게 그리는 기법을 말해.

왕이 거울처럼
걸어 두고 본 그림, 감계화

궁중에 관한 그림 이야기에서 빼놓을 수 없는 게 있어. 조선 시대에 임금은 그림을 보면서 교훈을 얻었다는 점이야. 옛 그림은 감상의 대상이기도 했지만 어느 경우에는 교훈을 목적으로 그려진 그림도 있었다는 거지. 특히 왕이 교훈을 얻기 위해서 그려진 그림을 '감계화(鑑戒畵)'라고 해.

조선 시대에 왕은 세상에서 가장 높은 존재나 다름없었으니까 감히 왕에게 '교훈'이란 말을 쓸 수는 없었지. 교훈이라는 말에는 어딘가 가르친다는 뉘앙스가 들어 있잖아. 그래서 감계라는 말을 쓴 거야. 감계라는 말은 좀 어려운데, 거울 감(鑑)자에 경계할 계(戒)자를 써서 왕이 거울을 보듯이 그림을 보며 잘못되지 않도록 스스로 경계한다는 뜻을 담

〈잠직도〉 진재해,
1697년, 비단에 채색, 137.6x52.4cm,
국립중앙박물관.

고 있어.

어째서 조선 시대 왕은 이런 그림을 늘 곁에 두어야 했을까? 조선 시대에 왕은 하늘을 대신해 나라를 다스린다고 생각했어. 흔히 왕이 되면 아무 간섭 없이 무엇이든 마음대로 할 수 있다고 생각하기 쉽지만 그렇지 않았지. 하늘을 대신해 나라와 백성을 다스린다는 건 그렇게 만만한 일이 아니었거든. 언제나 잘 다스려야 한다는 책임이 뒤따랐기 때문이야. 옛 사람들은 백성과 나라를 잘 다스리지 못한다면 하늘이 임금을 바꾼다고 여겼어. 그래서 왕은 자신에게 주어진 책임을 다하기 위해 훌륭한 인격을 갖추어야 했고, 또 학문도 많이 쌓아야 했지. 하늘을 대신한 만큼 백성들이 행복하게 잘 살고 있는지를 늘 살펴보아야 했던 거야.

조선 시대 진재해라는 화가가 그린 〈잠직도〉가 바로 그런 그림이야. 그림이 다소 훼손돼 보기가 조금 힘들지만 대략적인 내용은 살펴볼 수 있지. 그림 속에는 산이 세 겹으로 나뉘어 그려져 있고, 산과 산 사이에는 각각의 공간이 있어. 그 사이에 집이 한 채씩 그려져 있는데 집 안에서 어떤 일에 열중하고 있는 여인들의 모습이 그려져 있지. 모두 천을 짜는 일을 하고 있어. 맨 아래쪽 집에서는 누에고치를 키우고 있고, 왼쪽의 가운데 집에서는 고치에서 실을 뽑아내는 작업을 하고 있어. 맨 위쪽 집에서는 실로 천을 짜고 있지.

〈잠직도〉라는 그림 제목은 누에를 키워 천을 짠다는 의미야. 이 그림에는 전해지는 이야기가 있는데 숙종 임금 때의 일이야. 당시 중국에 간 사신이 여러 농사일을 목판에 새긴 판화집을 가져왔지. 임금은 이것을 보고서 화원인 진재해를 시켜 병풍으로 다시 그리게 했어. 이 그림은 그

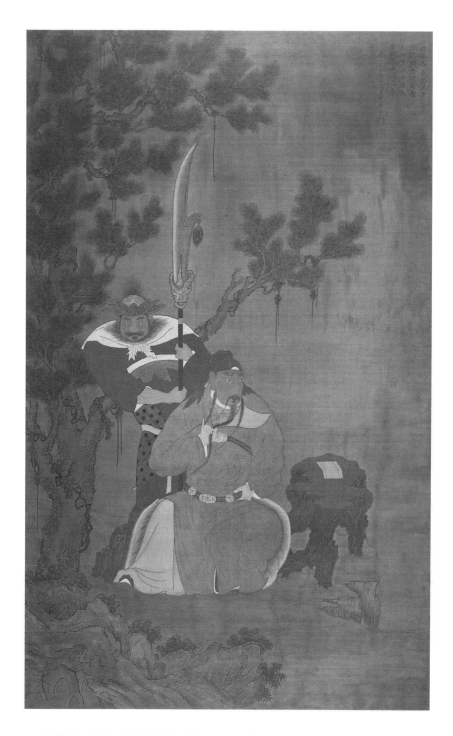

〈**관운장도**〉 제작연도 미상, 비단에 채색, 269.5×170cm, 개인 소장.

때 그려진 병풍의 일부야. 숙종은 이 병풍을 당시에 세자였던 경종에게 주면서 늘 그림을 보며 백성들이 수고롭게 일한다는 사실을 잊지 말라고 당부했어.

그림에 관심이 많았던 숙종은 〈잠직도〉 외에도 여러 그림들을 그리게 했는데, 그중엔 삼국지에 나오는 관우와 제갈공명을 그리게 한 〈관운장도〉가 있어. 제갈공명은 유비를 도와 촉나라를 세운 지략가이고, 관우는 유비와 의형제를 맺은 장군으로 무예가 출중했을 뿐 아니라 충성심도 따를 자가 없었지. 그림에는 관우가 싸울 때 입는 전포 차림으로 바위가 있는 절벽 끝에 앉아 있어. 그 뒤로 관우의 심복이었던 주창이란 부하가 81근이나 나간다는 검, 청룡언월도를 들고 서 있어. 눈을 딱 부릅뜨고 서 있는 모습이 여간 용맹스러운 게 아니야.

조선 시대에 왕이 시켜 그린 그림에는 낙관을 남기지 않았다고 했지? 이 그림에도 마찬가지로 낙관이 보이지 않아. 대신에 그림 위쪽에 숙종 임금이 쓴 시가 있지. 유비에게 보여 준 관우의 변함없는 충절이 이제는 그가 죽고 없어 아쉽다는 내용이야. 당시 숙종 주변에는 당쟁이 일어나 정국이 매우 어지러웠는데, 그런 가운데 숙종이 화원에게 이런 그림을 그리게 한 것이지. 추측에 지나지 않지만, 숙종 임금은 이 그림을 보면서 '관우와 같은 충성스런 신하가 없구나.' 하며 안타까워했는지도 모르겠어.

하늘에서 내려다본 듯한 〈화성행행도〉

주말이나 휴일에 부모님이나 친구들과 함께 산꼭대기에 올라가 본 적 있니? 높은 곳에 오르면 아무 방해 없이 멀리까지 내려다볼 수 있지. 사람들이 마치 개미처럼 꼼지락거리는 게 여간 흥미로운 게 아냐. 사람들이 새가 되고 싶다고 말하는 것은 새처럼 높이 올라가 아래를 내려다보고 싶은 욕망이 있기 때문인지도 모르겠어.

그러한 욕망을 반영하듯 옛 그림에도 하늘 위의 새가 되어 높은 곳에서 세상을 내려다본 듯이 그린 그림이 있어. 장면 묘사가 매우 자연스럽게 표현되어서 더 특별하지. 바로 〈화성행행도〉라는 무척 유명한 작품이야. 여덟 폭의 병풍으로 그려진 이 그림은 정조 대왕이 수원에 행차할 때에 있었던 여러 행사 장면을 그린 것이야.

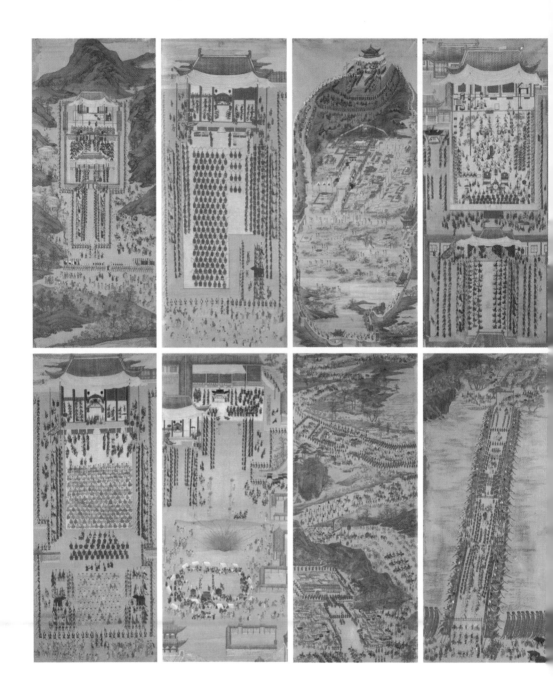

〈화성행행도 8곡병〉 김득신 외, 1795년, 비단에 채색, 각 147.0x62.3cm, 삼성미술관 리움.

효성이 지극한 정조 대왕은 비운에 죽은 아버지 사도 세자를 몹시 그리워하며 아버지의 묘를 수원으로 옮기고, 그곳에 행궁을 지었어. 행궁이란 임금이 외부에 머물 때 사용하는 궁이란 뜻이야. 행궁을 짓는 사업은 3년 가까이 걸렸는데 그사이에 돌아가신 사도 세자의 탄신 60주년을 맞았지. 정조 대왕의 아버지인 사도 세자는 어머니인 혜경궁 홍씨와 동갑이었으므로 두 분이 모두 이 해에 환갑을 맞게 되었어. 1795년의 일이었지.

정조 대왕은 그해 봄에 어머니를 모시고 아버지 묘소가 있는 수원으로 행차했어. 부모님의 환갑을 축하하고자 한 일이었지. 수원에 가서는 그 주변에 사는 노인들을 불러 잔치를 베풀고, 여러 문인과 무인 들을 모아 과거 시험을 치르고, 활쏘기 시합을 벌이는 등 갖가지 행사를 벌였어. 행사가 계속 되는 동안 벌어진 일들과 정조 대왕의 무리가 오가는 모습을 병풍에 담은 그림이 바로 〈화성행행도〉인 거지. 이 병풍에 그려진 그림도 부분적으로는 직선을 많이 써서 딱딱한 느낌이 있는 게 사실이지만, 밤에 군사를 조련하는 장면이나 대왕의 행렬이 지나가는 장면은 마치 새가 되어 하늘에서 내려다본 것처럼 무척 자연스럽고 생생하게 그려졌어.

특히 수원에서 시흥으로 되돌아오는 행렬 모습을 그린 〈환어행렬도〉는 압권이라고 할 만해. 굽이굽이 이어진 길을 따라 말을 탄 무사, 창과 칼을 든 병정의 호위 아래 정조 대왕과 혜경궁 홍씨의 가마 행렬이 지나가는 데 길가에는 앉은 사람, 서 있는 사람, 남자, 여자, 아이, 노인 등 수많은 구경꾼이 나와서 이를 지켜보는 모습을 그렸어. 진짜 행렬이 눈

앞에 지나가는 것처럼 생동감 있지.

　그림을 좀 더 자세히 볼까? 행렬은 그림 왼쪽 아래에 그려진 시흥에 임시로 마련된 행궁을 향해 가는 모습이야. 칼과 화살을 찬 말 탄 무사들이 왕의 가마인 어가 앞을 지키며 가고 있고, 그 뒤로는 왕의 행차를 상징하는 햇볕을 가리는 커다란 양산인 일산과 용의 깃발을 든 병사들이 따라오는 중이야. 그리고 행사에 동원된 부대를 나타내는 깃발들이 뒤따르고 있어. 깃발 부대에 이어서는 말을 끌고 오는 행렬이 있어.

　이어서 붉은 전복을 입은 무사들이 겹겹이 삼엄한 호위를 펴는 가운데 장막 쳐진 가마 행렬이 계속돼. 장막으로 가리고 가마를 메고 가는 이유는 왕가의 여인은 함부로 모습을 보이지 않는다는 관습에 따른 것이야. 이 장막을 친 가마 옆 길가에는 작은 천막과 붉은 수레, 말 등이 머물러 있는데, 이들은 행차 도중에 혜경궁 홍씨에게 미음을 올리기 위해 음식을 마련하고 준비한 일행을 그린 것이야.

　수백 명에 이르는 행렬에 나오는 무관들과 궁녀들은 제각기 계급이나 역할에 따라 복장이나 무기뿐 아니라 모자에 꽂은 꽃도 갖가지야. 행렬이 지나가는 길가와 언덕에는 이런 거창한 행차를 보기 위해 모인 사람들로 인산인해를 이뤘는데 선비, 평민, 아낙네, 아이 들을 모두 구분할 수 있을 정도로 정교하게 그렸어. 그중에는 마치 소풍이라도 온 것처럼 아는 사람끼리 둘러앉아 행차를 구경하는 모습도 있지. 남자들 옆에 앉아 있는 여인네들은 봄볕이 따가운지 수건을 머리에 쓰고 있어. 또 숨은 그림 찾기처럼 개울 저편에는 뒤늦게 행렬을 구경하러 헐레벌떡 달려오는 사람의 모습도 그려져 있지.

화성행행도 8곡병 중 〈환어행렬도〉 김득신 외,
1795년, 비단에 채색, 156.5x65.3cm,
삼성미술관 리움.

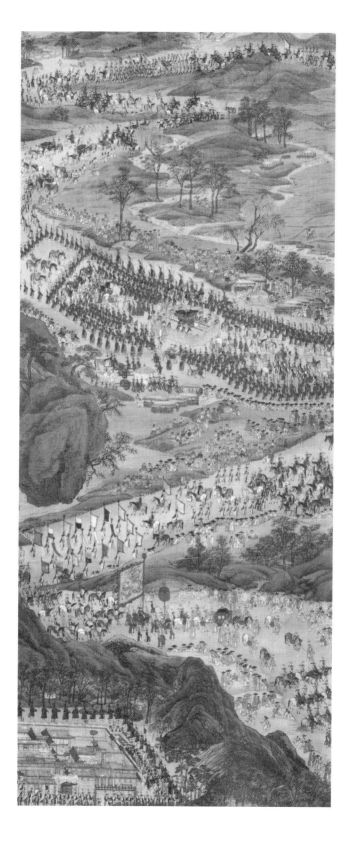

기록에 따르면 정조 대왕의 화성 행차에는 6,000명의 인원과 1,400마리의 말이 동원됐다고 해. 이 그림 속에 그려진 사람만 해도 수백 명은 족히 돼 보이지. 그렇게 많은 사람을 그리면서 모두를 꼼꼼하게 묘사하는 일은 혼자서는 도저히 불가능했을 거야.

이 병풍은 당시 궁중에서 쟁쟁하다고 소문난 화가 7명에게 그리게 했다고 해. 실제 그림을 그리는 기간도 상당히 길어서 행사가 끝난 다음 해에야 비로소 완성되었대. 다 그려진 그림을 본 정조 대왕이 그림이 마음에 들었는지 화가 중에서 특별히 두 명을 뽑아 큰 상도 내렸다고 해. 그래서인지 이 〈화성행행도〉 병풍은 당시에도 인기가 무척 많았어. 원본을 베껴 그린 것으로 보이는 병풍이 오늘날에도 여러 벌 전해지는 것을 보면, 당시의 인기를 충분히 짐작할 수 있지.

풍속화는 언제부터
그려지기 시작했을까?

　풍속화라고 하면 흔히 조선 시대 서민들의 생활을 그린 그림을 떠올리기 마련이야. 그런데 풍속화를 그리기 시작한 지는 옛 그림의 오랜 역사에 비하면 겨우 250~300년 정도밖에 되지 않았어. 그럼 그 이전에는 서민들의 생활 모습을 그린 그림이 전혀 없었을까? 현재로서는 그렇다는 게 정설이야. 이렇게 추측하는 것은 그전에는 일반인들의 생활상을 그림으로 그릴 생각 자체를 하지 않았기 때문이지.

　왜 그랬을까? 가장 큰 이유는 당시 사람들이 자기 주변에서 일어나는 일이 그림의 대상이 된다고 생각하지 않았기 때문이야. 조선은 유교의 나라라고 했지? 유교는 다른 종교와 달리 죽고 난 이후의 세계가 없어. 즉, 천당이나 지옥처럼 죽어서 어디로 간다는 이야기가 없는 거지. 그래

서 살아 있는 동안에 열심히 학문을 닦고 덕을 쌓아 부모에게 효도하고, 나라에 충성을 다하는 게 중요했어. 그러한 유교의 가르침을 잘 실천하는 사람을 '성인'이나 '군자'라고 했는데, 조선 시대에는 성인이나 군자가 되는 것이 삶의 목표였지. 특히 문인 가운데 이런 노력을 하는 사람은 선비라고 불리며 존경 받았어.

선비들은 평소에 이를 위한 공부를 하고 또 그에 걸맞은 생활을 하면서 천하고 속된 것을 일부러 멀리했어. 보려고 하지도 않고 머릿속으로 생각조차 하지 않았지. 농사를 짓거나 장사를 하거나 물건을 만드는 사람들의 모습이 그들의 눈에 들어올 리 없었어.

그런데 사회가 경제적으로 점점 발전하고 윤택해지면서 이런 생각과 태도가 조금씩 변했지. 성인이나 군자가 되는 것도 중요하지만 현실 생활에 충실하면서 주어진 삶을 즐겁게 사는 것도 나름대로 의미가 있다고 여기게 되었거든. 이렇게 생각이 바뀌자 눈에 보이는 것이 달라졌어. 과거에는 전혀 관심이 없던 보통 사람들의 일상생활도 매우 중요하게 여기게 되었고, 관심을 기울이기 시작했지.

이런 생각의 변화가 바로 풍속화가 등장하게 된 계기라고 할 수 있어. 어떤 변화든지 거기에는 다른 사람에 앞서 행동하는 선구자가 있기 마련이지. 조선 시대 풍속화의 대가로 흔히 김홍도나 신윤복을 꼽지만 이들에 앞서 풍속화의 선구자라고 부를 만한 화가들이 있었어.

먼저 '나는 누구인가'라고 물으면서 자화상을 그렸던 윤두서는 실은 풍속화의 선구자였어. 그가 그린 그림 중에는 봄에 나물을 캐는 사람이나 짚신을 삼는 사람 그리고 나무 그릇을 깎는 장인의 모습을 그린 것

〈짚신삼기〉 윤두서, 17세기경, 종이에 수묵, 21.1x32.4cm, 해남 윤씨종가 소장.

〈석공〉 **강희언**, 18세기, 비단에 채색, 22.8x15.4cm, 국립중앙박물관.

이 있는데, 이런 그림은 이전에는 찾아볼 수 없었던 그림이었거든.

하지만 윤두서가 그린 풍속화에는 한 가지 아쉬운 점이 있어. 그가 그린 그림 속에 등장하는 사람들의 옷차림이 조선의 것이 아니라는 점이야. 중국식의 옷차림을 하고 있거든. 윤두서가 그리는 방법을 익히기 위해 중국 그림을 참고한 것이 아닌가 추측해 볼 수 있지. 비록 한계는 있지만 자신의 눈에 비친 주변의 생활 풍속을 그림으로 그릴 생각을 했다는 점은 매우 획기적인 일이 아닐 수 없어.

윤두서 바로 다음 세대의 화가인 강희언은 훨씬 더 한국적인 풍속화를 그렸어. 그가 그린 〈석공〉을 보면 입고 있는 옷이나 연장 등이 모두 한국 고유의 것이야. 그래서 이 그림을 보면서 '아하, 실제로 석공이 돌을 깨는 것을 직접 보고 그렸구나.' 하는 생각이 들지. 등판 근육이 울퉁불퉁한 젊은이가 쇠망치를 내려치려 하자 노인은 얼굴을 돌리고 있어. 돌이 튈 것이 걱정됐는지 얼굴을 찡그리고 있지. 그림이 매우 사실적이야. 바위에 이미 구멍이 두 개나 뚫려 있는 걸 보니, 작업이 거의 막바지에 온 것 같아.

윤두서를 거쳐 강희언 시대에 한국의 생활 풍습을 그린 풍속화가 정식으로 그려졌다는 것을 알 수 있는데, 그렇다면 이런 그림은 누가 즐겨 보았을까? 아쉽게도 이 부분에 대한 정확한 기록이 없어. 당시 문인들은 글 속에 "속화를 보았는데 누구누구가 제일 잘 그렸다."는 정도로만 써 놓았기 때문이지. 속화는 그 당시에 풍속화를 가리키던 말이야.

인생의 행복을 담은 그림, 평생도

　앞에서 풍속화에 대해 설명하면서 경제적으로 풍요롭게 발전한 사회가 풍속화 탄생의 배경이 된다고 했어. 18세기의 조선은 바로 그런 사회였지. 한 세기, 그러니까 100년 동안 경제가 크게 발전했을 뿐만 아니라 외적의 침입이 단 한 번도 없었어. 또 영조와 정조처럼 현명하고 탁월한 군주가 잇달아 등장해 나라를 잘 이끌었지.

　그래서 이 시대 사람들은 저마다 평화를 누리면서 행복한 삶을 만끽했어. 이런 사람들 가운데에는 자신이 얼마나 행복하게 살고 있는지를 그림으로 그려서 자랑하려는 사람이 있었지. 이런 그림은 어느 정도 나이를 먹고 환갑 정도 되었을 때 그렸어. 또 일부에서는 자신이 누리고 있는 행복을 조상 덕분으로 여기며 조상의 일생을 그림으로 그려 가문

의 자랑으로 삼기도 했어.

이런 그림들을 통틀어 '평생도(平生圖)'라고 불러. 평생도는 말 그대로 사람의 한평생을 그린 그림을 말하지. 대개는 일생 동안 일어난 일 가운데 중요한 몇몇 사건을 그림으로 그리는 게 보통이야. 그래서 평생도를 보면 당시 사람들은 무엇을 행복으로 여기며 어떻게 사는 것을 행복이라고 생각했는지 알 수 있어.

그렇다면 당시 사람들이 행복이라고 여겼던 일들은 무엇일까? 오늘날 전해지는 평생도 가운데 가장 오래된 것으로 알려진 김홍도의 〈모당 평생도〉를 보며 살펴볼까. 제목 속의 '모당'은 홍이상(1549-1615)이란 분의 호를 가리켜. 임진왜란 시절에 살았던 관리로 병조 판서까지 올랐던 분이야. 이분의 일생을 그린 〈모당 평생도〉는 김홍도가 37세인 1781년에 그린 그림이야. 홍이상의 후손들이 그림 솜씨가 뛰어난 김홍도에게 부탁해 그렸지.

〈모당 평생도〉는 8폭으로 이뤄져 있는데 각각 돌잔치, 혼인식, 과거급제, 첫 벼슬길 행차, 송도 유수 부임 장면, 병조 판서 행차, 좌의정 행차 그리고 집안에서의 회혼례 잔치 등 모두 여덟 개 장면이 그려져 있어. 그 중에 우리는 돌잔치와 혼인식 장면을 그린 두 폭만 살펴보려고 해.

우선 돌잔치 장면을 그린 〈초도호연〉을 보자. 대청마루에 어머니, 아버지와 할아버지가 지켜보는 가운데 돌상을 받는 아기가 그려져 있어. 오른쪽의 두 여인 중 앞쪽 사람은 유모야. 오른쪽 마루에 앉은 사람은 아마도 아버지의 친구인 축하객인 듯해. 요즘에도 그렇듯이 돌이 된 아기가 돌상에서 집는 물건이 그 아이의 미래를 말해 준다고 생각했나 봐.

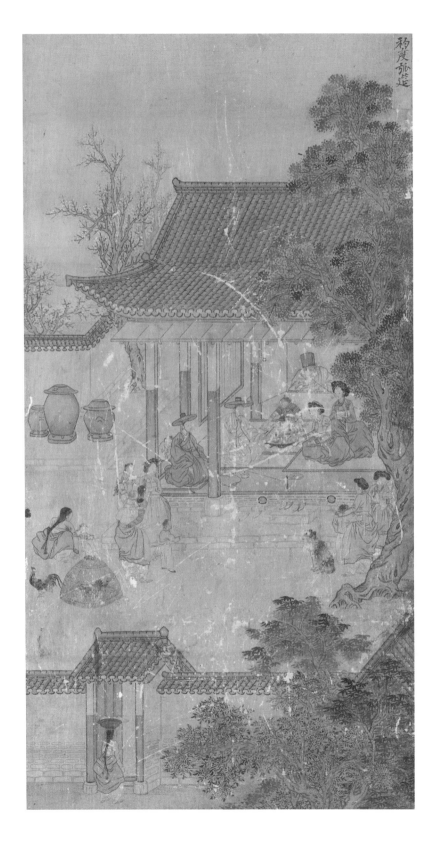

나중에 높은 관리가 된 모당은 이때 붓이나 책을 집었겠지. 담배를 손에 들고 있는 할아버지가 이를 보며 흐뭇한 미소를 짓는 모습이 상상 돼. 마당에는 집안의 여종과 이웃집 여인네 들이 몰려와서 돌잔치를 구경하고 있지. 문 밖에는 함지를 인 젊은 여자가 들어오는데 아마도 이웃집에 잔치 떡을 돌리고 돌아오는 중인가 봐.

혼례하는 장면을 그린 〈회혼례〉는 대청마루에 큰 모란 병풍을 쳐 놓고 치르는 전통 혼례식 장면이 그려져 있어. 회혼례란, 결혼한 지 60년을 맞아 다시 치르는 혼례식이야. 결혼을 해서 한 부부가 60년을 함께 살았다는 것은 대단히 장수했다는 의미거든. 그래서 행복을 주제로 한 평생도에 당연히 들어갈 만한 내용이지. 그림을 보면 차일이 쳐진 초례청 위에 늙은 모당과 그의 나이 먹은 부인이 곱게 단장을 하고 막 맞절하려는 장면이 그려져 있어. 주변에는 여러 사람들이 모여서 이를 지켜보고 있지.

그런데 이상한 점이 있어. 앞에서 홍이상을 소개하면서 1549년에 태어나 1615년에 세상을 떠났다고 했거든. 즉 세상을 떠날 때 그의 나이는 67세였어. 그런 그가 결혼한 지 60년이 되어야 가능한 회혼례를 치르기 위해서는 7세에 결혼했다는 얘기인데 제아무리 조선 시대라고 해도 7세에 결혼할 수는 없거든. 실제로 두 번째 폭에 그려진 혼례식을 보아도 말을 타고 가는 신랑의 모습은 늠름한 청년으로 그려져 있어.

이런 이유 때문에 김홍도가 그린 〈모당 평생도〉는 홍이상의 일생을 사실에 따라 그린 게 아니라고 할 수 있어. 그렇다면 김홍도는 왜 사실이 아닌 일을 그려 넣었을까? 김홍도가 이를 모른 채 그린 것은 아닌듯

〈모당 평생도〉 중 '초도호연', 김홍도,
1781년, 종이에 채색, 122.7×47.9cm,
국립중앙박물관.

4 — 옛 그림을 읽는 법/풍속화

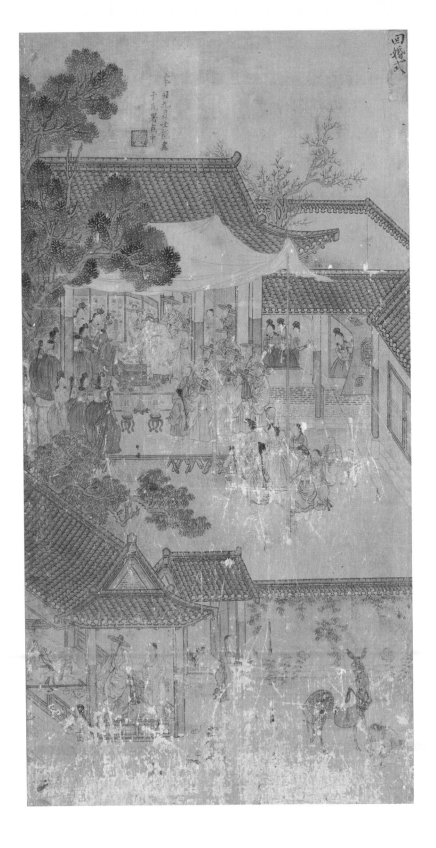

해. 그보다는 행복한 일생을 누린 것으로 유명한 홍이상을 모델로 삼아 당시 사람들이 행복으로 여긴 모습을 한데 모아 그린 것이야.

당시 사람들은 사람으로 태어난다면 누구나 보통 사람으로서의 행복은 물론 입신출세하기를 바랐어. 보통 사람에게 행복이란 다복한 집에서 태어나 결혼을 하고, 가정을 꾸리고, 아프지 않고 장수하는 일이지. 사회적으로 누리는 행복이란 과거에 급제해 높은 관리가 되는 것이었어.

김홍도가 홍이상의 평생도를 그리면서 실제 일생에는 없었던 회혼례식 장면을 그려 넣은 것은 행복에 대한 바로 이런 생각 때문이었을 거야. 이렇게 보면 평생도는 사실에 따라 그린 것처럼 보이지만 실은 평화로운 시대를 살던 사람들이 꿈꾸던 행복을 그림으로 그려 보인 것이라고 할 수 있지.

김홍도의 천재적인 솜씨는 당시 사람들이 가지고 있던 행복에 대한 꿈이나 포부를 현실처럼 보여 주는 역할을 했을 거야. 김홍도의 평생도는 이후에 큰 인기를 끈 듯해. 김홍도 이후에도 많은 평생도가 그려졌거든. 가깝게는 20세기 초까지 그려졌어. 이후에 그려진 평생도를 보면 김홍도가 〈모당 평생도〉에서 보여 준 여러 장면들이 그대로 반복되고 있어. 풍속화의 대가 김홍도의 솜씨가 평생도를 통해서도 다시 한번 증명된 셈이지.

〈모당 평생도〉 중 '회혼례', 김홍도.
1781년, 종이에 채색, 122.7×47.9cm,
국립중앙박물관.

아름다운 여인을 그린 풍속화

옛날 중국 한나라 때의 일이야. 우리나라로 치자면 고조선 무렵이니 아주 오래전 이야기지. 당시에 북방에 사는 흉노족이 자주 한나라에 침입했어. 그러던 어느 날 흉노의 족장이 한나라의 여인과 결혼하고 싶다고 청했지. 한나라 궁중에서는 이 부탁을 들어주면 흉노가 침략해 오지 않을 것이라고 생각했고, 궁녀 중 한 사람을 뽑아서 보내기로 결정했어. 이왕에 보낼 거면 제일 못 생긴 궁녀를 뽑아 보내기로 모의했지. 그래서 모든 궁녀에게 자신의 얼굴을 그린 그림을 가져오게 했어. 그 이후에 어떤 일이 일어났을까?

자신의 얼굴을 그려 오라는 명을 받은 궁녀들은 모연수란 궁중 화가를 찾아가 "예쁘게 그려 주세요."라고 신신당부하며 온갖 선물을 갖다

바쳤지. 그런데 왕소군이라는 아름다운 궁녀는 '난 괜찮아. 원래 예쁜 걸, 뭐.' 하며 그에게 아무런 뇌물도 가져다주지 않았어. 당연히 모연수는 왕소군의 얼굴을 아무렇게나 그렸지.

마침내 흉노를 따라 북방으로 가게 될 궁녀를 발표하는 날이 왔어. 뇌물로 자신의 본래 모습보다 훨씬 예쁜 초상화를 제출한 다른 궁녀들과 달리 절세 미녀였던 왕소군이 흉노에게 갈 궁녀로 뽑히게 되었던 것이지. 광경을 지켜본 황제는 "어떻게 이런 일이 발생한 것이냐"며 분노했고, 궁녀의 초상화를 그린 모연수를 벌하고 궁궐에서 내쫓아 버렸어.

하지만 이미 물은 엎질러진 뒤였지. 천하의 미인 왕소군은 말을 타고 흉노에게 끌려갈 수밖에 없는 상황이었어. 그녀가 떠나갈 때 온 궁전이 눈물바다가 됐다는 이야기가 전해져. 이 이야기는 나중에 소설로 쓰였고, 많은 화가들이 그림으로 남겼어.

김홍도의 선배쯤 되는 화가 강희언이 그린 〈소군출새〉라는 그림은 바로 왕소군의 일화를 그린 작품이야. 소군출새(昭君出塞)의 새(塞)는 요새라는 뜻이니 '소군(昭君)이 변경 지방의 한나라 요새를 벗어나 흉노 땅으로 간다'는 말이야. 말 위에 타고 있는 왕소군의 얼굴을 봐. 정말 미인이지. 옆에 있는 한자 글귀는 '모래바람에 하얗게 말라 버린 풀마저 비파 소리를 듣고 슬퍼하는 듯하구나.'라고 쓰여 있어. 옛 사람은 이 그림을 보면서 옛 한나라 때의 일을 떠올리며 왕소군의 사연을 안타까워했겠지.

강희언이 그린 그림 속 왕소군은 실제 모습대로 아름답게 그려져 있는데, 사실 그 이전의 그림 속에서 여인이 이렇게 아름답게 그려지는 경

우는 거의 없었어. 이전의 그림에서는 여인을 아름답게 그리기는커녕 전혀 그리지 않았을 정도였어. 초상화의 나라라고 하는 조선 시대를 통틀어 보아도 여인의 초상화는 서너 점에 불과하지. 조선 시대에 여자는 자신의 얼굴을 함부로 보여서는 안 되었기 때문이야.

보통 여인이 그려진 그림으로는 농사일을 그린 생활 풍속화가 많았어. 이런 그림 속의 여자들은 주로 일하는 모습으로 그려졌으니 아름답

〈소군출새〉 **강희언**, 1710년, 종이에 수묵채색, 22.0x26.0cm, 개인 소장.

게 치장하는 것과는 거리가 멀었지. 여인을 그리는 일은 강희언의 그림처럼 예전에 유명했던 이야기를 그림으로 그릴 경우에만 가능했어. 강희언이 아름다운 왕소군을 그린 표면적인 이유 역시, 그림 속에 담긴 교훈을 얻고자 함이었지. 여인이 아름답게 그려지기는 했지만 보는 사람 입장에서 드러내 놓고 아름다운 여인을 감상한다고는 말할 수 없었어. 점잖은 양반 체면에 여자의 아름다움이나 감상하는 일은 감히 있을 수 없었거든. 〈소군출새〉 속의 아름다운 여인을 보면서도 모연수, 흉노 등에 대해서만 얘기했지.

하지만 강희언 시대가 지나자 사람들의 생각도 점차 바뀌었어. 아름다운 여인을 숨기지 않고 칭찬할 수 있는 시대가 온 것이지. 여인에 대한 생각이 바뀌게 된 것 역시 경제가 풍요로워지고 사회가 발전하면서 이룬 변화였어. 경제적인 여유를 누릴 수 있게 되면서 유흥 문화가 생겨났거든.

유흥 문화란 즐겁게 놀며 즐기는 문화 가운데 특히 술집이나 기생과 관련한 문화를 말해. 유흥 문화가 발달하면서 관념 속의 교훈적인 여인이 아닌 실제 여인의 아름다움을 직접 보고 감탄할 수 있게 된 것이지.

이처럼 사회가 변화하자 강희언 때처럼 중국의 일화를 빗대서 미인을 그리던 것에서 나아가 실제로 존재하는 조선의 미인을 그림으로 그리게 되었어. 여인 모습을 예쁘게 잘 그린 것으로 이름난 사람 중에 신가권이라는 화가가 있었어. '신가권'이라는 이름은 들어본 적이 없다고? 그렇다면 이 〈미인도〉라는 그림은 본 적이 있을 거야. "이건 혜원 신윤복의 그림이잖아요."라고 말하겠지. 맞았어. 바로 신가권이 신윤복이야.

신윤복의 또 다른 이름이 가권이었거든.

〈미인도〉를 보면 여인이 머리에 큰 가발 같은 걸 쓰고 있는데 당시에 이것을 '트레머리'라고 했어. 노란색 저고리에 쪽으로 물들인 풍성한 치마를 입고 있지. 하지만 당시에 일반인 여성들은 이런 머리나 옷차림을 잘 하지 않는다고 해서, 그림 속 주인공이 기생이었을 것이라는 추측이 많아.

신윤복은 김홍도에게 직접 그림을 배운 김홍도의 제자였다고 해. 그런데 김홍도가 그린 〈미인도〉는 중국 궁녀를 그린 것이지만 제자인 혜원은 스승보다 한발 더 나아가 조선의 여인을 그렸지. 신윤복의 〈미인도〉는 강희언이나 김홍도와 달리 여인을 직접 눈앞에서 바라보면서 아름다움을 그린 그림이야.

신윤복은 이 〈미인도〉 외에도 아름다운 여인들을 많이 그렸어. 달빛 아래서 헤어지기를 주저하는 남녀의 모습이나 봄을 맞아 꽃놀이를 가는 여인들의 모습, 손님들 앞에서 춤솜씨를 발휘하는 기생의 모습 등 당시 사회에서 아름다움을 뽐내던 여인들의 모습을 많이 그렸지.

김홍도와 비교해 보면 신윤복은 여인의 모습을 그린 그림에서만큼은 스승보다 더 뛰어난 솜씨를 자랑했던 것 같아. 이것은 신윤복 개인의 솜씨가 분명하지만, 아름다운 여인을 똑바로 바라보며 그림을 그릴 수 있는 힘은 역시 그가 활동하던 시대가 가져온 변화라고 할 수 있을 거야.

〈미인도〉 신윤복,
18세기, 비단에 채색, 114.0x45.5cm,
간송미술관.

김홍도는 왜 풍속화의 대가일까?

풍속화의 대가 김홍도가 그린 〈씨름〉이나 〈서당〉은 아주 유명해. 그런데 이 두 작품을 포함한 대부분의 유명 작품이 모두 같은 화첩 속에 들어 있다는 사실을 아는 사람은 그렇게 많지 않을 거야. 《풍속화첩》이라는 화첩에는 〈씨름〉, 〈서당〉 외에도 김홍도 풍속화가 23점 더 들어 있어. 총 25점이나 되는 이 화첩 속의 그림들은 조선 시대의 여러 생활 풍속을 말해 주는 그림이라서 무척 귀중해. 그래서 화첩 전체가 나라의 보물로 지정돼 있지.

풍속화 중 일부는 농사일하는 모습을 그린 그림이야. 밭을 갈거나 타작을 하는 등 농사일을 묘사한 그림인데 이런 그림을 조금 유식하게 말해 '경작도'라고

해. 경작이란 밭을 갈아 농사를 짓는다는 뜻이지. 경작도는 오래전부터 많이 그려지고 있었지만 김홍도는 경작도를 넘어서 예전에 없던 서민들의 풍습도 새롭게 그려 냈어. 주막에서 밥을 먹고 있는 사람들이나 나뭇짐을 내려놓고 놀고 있는 아이들의 모습, 그리고 서당에서 훌쩍이는 아이까지 당시 조선 사람이라면 누구나 흔히 보았을 법한 풍경을 그림으로 그렸어.

당시 화가나 그림을 보는 사람

〈길쌈〉 김홍도, 18세기, 종이에 채색, 28.0x23.9cm, 국립중앙박물관.

들은 그림 속에 조선에 사는 사람들이 등장할 것이라고는 꿈에도 생각지 못했어. 그림은 원래 중국에서 들어온 것이기 때문이지. 당시 조선 화가들은 자기 주변 사람들이 실제 생활하는 모습을 그릴 생각을 거의 하지 않았던 거야.

물론 김홍도 이전에도 조선의 생활 모습을 그린 그림이 전혀 없었던 것은 아니야. 하지만 김홍도는 이런 그림을 보란 듯이 아주 다양하고 많이 그렸다는 점이 특이해. 천재란 이처럼 새로운 일을 아무렇지도 않게 해내면서 사람들의 생각을 바꾸고, 또 역사의 흐름도 바꾸는 일을 하는 사람이야.

풍속화의 대가라고 불리는 이유 역시 마찬가지야. 대가란 말은 그 분야의 전문가를 뜻하는데 김홍도는 새로운 풍속화를 그려 냈을 뿐만 아니라, 그 솜씨가 누구보다 뛰어났어. 풍속화의 최고 전문가라고 할 수 있었지. 이런 대가에게는 자연히 그와 같은 솜씨를 얻고자 그의 재능을 따라 하는 사람이 생기기 마련이야.

김홍도의 스승인 강세황은 한때 이런 말을 한 적이 있어. 김홍도가 풍속화를 그릴 때면 "사람들이 둘러서서 보면서 손뼉을 치고 신기하다며 탄성을 질렀다."라고 했어. 그만큼 김홍도의 인기가 높았던 거지. 인기가 높았던 만큼 다른 화가들도 "김홍도 그림과 같은 것을 그려 주시오."라는 요청을 많이 받았을 거라 추측할 수 있지.

김홍도를 천재 화가라고 부르고 풍속화의 대가라고 하는 것은 바로 이런 이유 때문이야. 즉 그때까지 그려진 적이 없는 조선의 생활 풍습을 그렸을 뿐만 아니라 뛰어난 솜씨로 인기를 끌면서 풍속화의 대유행을 이끌었던 것이지.

5 | 옛 그림을 읽는 법 / 화조화와 민화

새와 꽃의
아름다움을 그리다

산수화와 인물화를 살펴봤으니, 이번에는 새와 꽃을 그린 그림을 볼까? 새와 꽃을 그린 그림을 일반적으로 '화조화(花鳥畵)'라고 해. 꽃 화(花)자와 새 조(鳥)자를 합친 말이지. 화조화는 옛 그림 중 산수화 다음으로 많이 그려져서 오늘날까지 전해지는 작품의 수도 매우 많아.

화조화에는 가난한 사람의 화조화와 부자의 화조화가 따로 있다는 말이 있어. 설마 그럴 리가 하겠지만 화조화가 그려지기 시작할 무렵부터 이런 구분이 있었던 건 사실이야. 또 이런 시각은 이후에도 오랫동안 지속되면서 화조화를 그리거나 감상하는 데 적지 않은 영향을 미쳤어.

화조화는 그 역사가 매우 오래됐어. 아름답고 화려한 꽃을 보면 아름다움을 느끼고 또 기분이 좋아지지 않아? 귀엽게 지저귀는 새도 마찬가

지야. 옛 사람들 역시 아름다운 새와 꽃을 보면 기분이 좋아지니 가까이 두고 즐기고 싶어 했어. 그래서 생활에 쓰이는 도구나 물건, 가구 등에 새와 꽃을 그려 넣거나 새기기 시작했지. 처음에는 이런 장식적인 용도로 생활용품에 그려졌던 것이 언젠가부터는 독자적인 그림으로 그려지게 되었지. 그때가 바로 화조화가 탄생한 시점이야.

중국에서 처음 화조화가 그려지기 시작할 무렵, 화조화를 잘 그리기로 명성을 떨친 두 가족이 있었어. 자연스럽게 서로가 비교 대상이 되었지. 그중 한 가족은 촉 지방에 살던 황씨 부자(父子)였어. 촉은 삼국지의 유비가 제갈공명의 도움을 받아 세운 나라이지. 이곳에서 꽃과 새를 전문적으로 그리는 화가가 있었는데 그의 이름은 황전이었어. 황전의 아들인 황거채도 화조화를 잘 그렸지. "화조화하면 황씨 부자"라는 말이 유행했을 정도였어.

비슷한 시기에 남당이란 나라에도 화조화를 잘 그리는 화가가 있었어. 서희라는 화가였지. 그에게도 서숭사라는 아들이 하나 있었는데 그역시 아버지를 따라 화조화를 잘 그린 것으로 유명했어.

황전과 서희, 이 두 사람이 그리는 화조화 스타일은 완전히 달랐어. 서희는 새와 꽃을 그릴 때 채색은 거의 안 하고, 주로 먹만 사용해 그렸지. 색을 입힌다고 해도 엷게 칠하는 정도에 그쳤어. 또 그리는 대상도 화려한 꽃보다는 들판에 아무렇게 나 있는 들꽃을 좋아했어. 새도 참새나 메추라기처럼 화려하지 않은 새들을 주로 그렸지.

반면에 황전은 그와 정반대였어. 서희의 그림이 먹으로만 그려 밋밋했다면 황전 그림은 고운 색을 마음껏 써서 아름답고 화사한 모습을 그

대로 그려냈어. 뿐만 아니라 새를 그릴 때도 아름다운 깃털을 온갖 색을 사용해 정교하고 화려하게 그렸지. 그리는 대상도 공작이나 원앙새처럼 깃털이 많은 새를 택했어.

이후 중국에 송나라가 세워지고 궁중에 도화원이 생기자, 황전과 서희를 중심으로 한 두 화파(畵派)는 서로 주도권 경쟁을 벌이게 되었어. 당시 송나라 황제는 화려한 쪽이 더 마음에 들었는지 황전과 황거채 부자의 그림에 손을 들어 주었지. 따라서 이들이 그린 현란한 색채의 화려한 화조화가 궁중의 그림으로 채택되었고, 이후 궁중을 중심으로 발전하게 됐지. 그래서 사람들은 화려하게 채색한 화조화 스타일을 가리켜 황제처럼 권력을 가진 사람 아니면 권세 높은 사람이나 부자들이 좋아하는 그림이라고 여기게 되었어.

경쟁에서 밀려난 서희 그림은 궁중과는 인연이 먼 채 수수하게 살아가는 문인 학자들이 좋아했어. 자연 그대로의 소박함이나 수수함이 먹으로 그려진 꽃과 새 속에 담겨 있다고 보았지. 그래서 이런 스타일의 그림은 가난한 사람들의 화조화로 불리게 되었던 거야. 두 가지의 스타일은 각기 계속해서 발전하면서 여러 나라로 전파되었고, 계속해서 후대에 영향을 미쳤어.

조선 시대에 그려진 화조화도 크게 보아 이 두 가지 종류로 나눌 수 있어. 예를 한번 들어 볼까? 심사정이 그린 〈연밥과 해오라기〉라는 그림과 그로부터 100여 년 이후 조선 시대 후기의 신명연이란 화가가 배꽃과 제비를 그린 〈이화백연〉이란 그림이 있어.

먼저 심사정 그림부터 보자. 이 그림은 온통 먹으로만 그린 것처럼 먹

색이 강해. 하지만 자세히 보면 물 한가운데와 일부 풀에 엷은 청색이 살짝 칠해져 물가 분위기가 강조되고 있지. 해오라기의 흰 깃털은 투명하게 그대로 두고 윤곽만 먹으로 그렸어. 먹을 많이 써서 그런지 그림 분위기는 차분한 편이고, 어딘가 쓸쓸해 보이는 느낌도 없지 않아.

한편, 신명연의 그림에는 흰 배꽃 가지를 배경으로 흰 제비 한 마리가 화사하게 그려져 있어. 흰 제비는 일반적으로 보기 힘든 새야. 부리와 턱밑, 발에는 하얀 깃털과 대비되는 발그레한 분홍 빛깔이 아름답게 칠해져 있지. 또 배꽃 나무의 가지도 꽃과 함께 정교하게 그려져 전체적으로 곱고 아름답다는 인상을 주고 있어.

먼저 신명연 그림을 보면 가는 윤곽선이 보여. 새는 물론 배꽃의 나뭇잎에도 모두 윤곽선이 그려져 있지. 윤곽을 먼저 그리고 나서 그 안에 색을 칠해 넣은 거야. 화려한 채색을 사용하는 화조화에는 일반적으로 이 기법이 많이 쓰였어. 황전도 이렇게 그렸으니까 매우 오래된 화법이지.

그에 비하면 심사정의 해오라기와 연잎 그림에는 이런 윤곽선을 찾을 수 없어. 연잎을 보아도 달리 윤곽이 없이 먹만 잔뜩 칠해 놓은 뒤에 가는 먹선으로 잎맥 몇 개를 그려 넣은 게 전부야. 풀도 먹선 하나로 풀 한 포기를 그리고 있어. 이렇게 그린 그림은 조금 거칠다는 인상이야.

〈연밥과 해오라기〉 **심사정**, 18세기, 종이에 채색, 16.2x12.4cm, 서울대학교박물관.

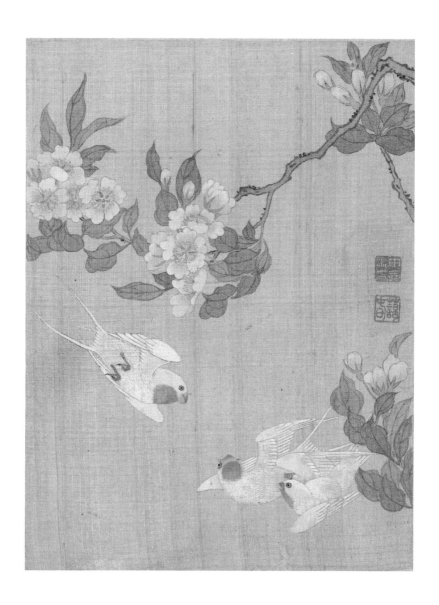

〈이화백연〉 **신명연**, 19세기, 비단에 채색, 33.3×20cm, 국립중앙박물관.

그렇지만 억지로 꾸민 흔적이 없어서 자연스럽고 소박하다는 느낌을 주기도 해. 이처럼 화조화는 먹과 채색의 차이뿐만 아니라 윤곽선이 있느냐 없느냐에 따라서도 그림의 느낌이 달라질 수 있어.

이번에는 그림 내용을 한번 볼까. 신명연의 그림 속에는 제비가 배꽃과 짝을 이루고 있어. 심사정 그림의 해오라기는 연잎과 연밥과 함께 그려져 있지. 흰 제비가 좀 특이하기는 하지만 봄에 되어 찾아온 제비가 배꽃 가지 주변을 날아다니는 일은 이상할 것이 없거든.

그런데 먹으로 그린 심사정의 해오라기는 좀 이상한 데가 있어. 원래 해오라기는 여름 철새인데 이런 여름 철새가 시든 연잎과 같이 그려진다는 게 이상하지. 시든 연잎이나 연밥은 여름철이 지나고 가을철에 볼 수 있거든. 그렇다면 어째서 등장하는 계절이 다른 해오라기와 시든 연잎을 함께 그렸을까?

화조화를 보면 이처럼 '왜 이렇게 그렸을까'라고 생각해 보게 만드는 점이 있어. 그것은 화조화에 담긴 뜻이나 의미와도 관련 깊다고 할 수 있지. 새나 꽃이 보여 주는 순수한 아름다움을 감상하기 위해 그려진 화조화도 있지만, 해오라기와 시든 연잎의 짝에서 보듯이 어떤 의미나 상징을 담기 위해 그려진 화조화도 있다는 말이야.

화조화에는
어떤 의미가 담겨 있을까?

그렇다면 화조화에 어떤 의미나 뜻을 담아 그렸는지 살펴봐야겠지?
이 문제를 구체적으로 알아보기에 앞서 잠시 생각해 볼 점이 있어. 앞에
서 꽃과 새는 감상용 그림으로 그려지기 이전에 장신구나 가구의 문양
으로 먼저 쓰였다고 했어.

하지만 문양을 대충 그린 건 아니야. 어떤 뜻이나 상징을 담아 그리
거나 새겼지. 예를 들어 물고기 문양은 식량이 넉넉하다는 것을 의미해.
열매가 많이 달린 나무 문양은 자손이 크게 번창하길 바란다는 뜻이지.
꽃과 새는 이처럼 아주 오래전부터 의미를 담은 장식 문양으로 사용돼
왔어. 그래서 꽃과 새가 문양에서 발전해 그림으로 그려지게 되면서 뜻
도 함께 그림 속으로 들어온 것이지. 즉, 화조화는 시작 단계에서부터

아스타나 고분에서 발견된 화조화

의미나 상징을 떼어 놓고 생각할 수 없었던 거야.

꽃과 새가 정식으로 그림으로 그려지기 시작한 때는 중국 당나라 시대로 전해져. 한국으로 치면 신라가 통일을 하기 직전이지. 당나라는 실크 로드를 통해 서역의 문화를 많이 받아들였는데 특히 페르시아의 영향이 컸어. 당나라가 건국될 무렵에 중동에서 이슬람 세력이 크게 번성하면서 페르시아를 멸망시켰는데, 이때 페르시아 사람들이 중국으로 많이 이주해 왔거든. 그래서 당나라에 페르시아 문화가 전파된 것이지.

그러한 역사를 보여 주는 곳이 있어. 중국 내륙의 사막 지대인 투루판이란 곳이야. 이곳은 실크 로드를 잇는 중국과 서역 사이에 무역을 활발하게 하던 곳이지. 투루판에서 좀 떨어진 아스타나라는 지역에는 옛 무덤이 많이 남아 있는데, 모두 당나라 때 만들어진 무덤이야. 이 무덤 중하나에서 꽃과 새가 그려진 벽화인 화조화가 발견되었어.

건조한 사막 기후 덕분에 고분 안의 벽화는 오랜 세월이 지났지만 손상 하나 없이 매우 선명하게 남아 있어. 자세히 들여다보면 무덤 벽에 직접 선을 그어 진짜 실내에 치는 병풍처럼 보이게 했어. 그리고 각 폭마다 꽃과 새를 그려 넣었지. 꽃을 크게 그리고 아래에는 꿩이나 오리처럼 보이는 새를 한 마리씩 그려 넣었어. 그런데 꽃과 새의 균형이 맞지 않아 어딘가 어색하게 보여. 아름답게 그리려 했다기보다는 똑같은 모습으로 그리는 데에만 온 신경을 쏟은 듯해. 이렇게 미숙하게 보이는 표현은 오히려 문양 속의 꽃과 새가 그림이 되는 과정을 말해 준다고 할 수 있을 거야.

그림에서 꽃을 한복판에 크게 그린 것은 페르시아 영향이야. 페르시아에 세상은 생명의 나무에서 시작됐다는 전설이 있거든. 그래서 나무를 그릴 때 언제나 한가운데에 우뚝 서게 그리는 게 보통이야. 당나라 때 화조화가 처음 그려질 무렵, 페르시아의 이런 영향을 받으면서 장식속의 꽃과 새가 그림으로 독립, 발전했다고 볼 수 있지.

화조화에 담긴 의미나 뜻은 오랜 세월이 지나면서 잊히고 또 사라진 것이 많아. 그렇지만 천 수백 년을 이어 오늘날까지 전해지는 것도 적지 않지. 옛 그림 가운데 갈대에 기러기를 그린 그림을 본 적이 있을 거야. 김득신이란 화가가 갈대와 기러기를 그린 그림이 유명해. 이런 그림은 한자어로 '노안도(蘆雁圖)'라고 하지.

김득신의 〈노안도〉는 갈대밭에 앉아 있는 기러기 여러 마리를 그렸어. 그림 속 기러기들은 살이 통통하게 찐 모습이야. 아마 여름 내내 물고기와 곤충을 배불리 먹고서 튼튼해진 때문이겠지. 김득신 그림의 기

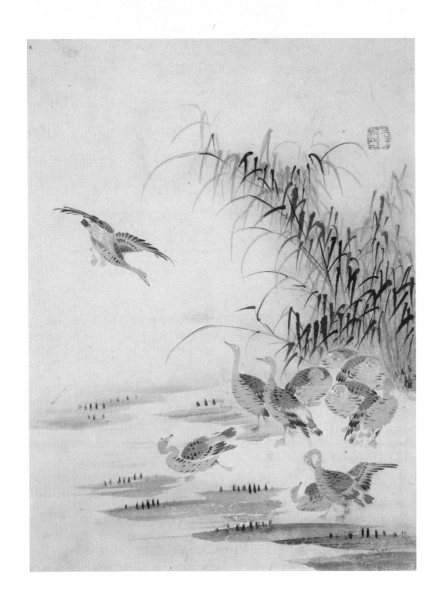

〈노안도〉 **김득신**, 18세기, 종이에 채색, 27.8x21cm, 국립중앙박물관.

〈취조도〉 **김식**, 18세기, 비단에 옅은 채색, 31.9x20.5cm, 국립중앙박물관.

러기는 겨울이 오기 전에 먼 길을 떠날 차비를 하고서 갈대밭에 앉아 마지막 가을을 즐기는 것처럼 보이기도 해.

그런데 이 그림을 화조화의 상징으로 해석하면 뜻이 아주 달라져. 제목 속의 노자는 갈대 노(蘆)자야. 노인 노(老)자와 음이 같지. 안(雁)은 기러기 안자야. 이것은 편안하다는 안(安)자와 음이 같지. 그래서 이 갈대와 기러기 그림에는 나이 들어서도 편안하게 지낸다는 이중적인 뜻이 있어. 나이 든 어른의 생일 같은 때에 이런 노안도를 선물하면 '오래오래 편히 잘 사세요.'라고 기원하는 뜻을 담아 전하는 것이 되지.

또 다른 그림은 조선 시대 중기에 김식이 그린 〈취조도〉라는 그림이야. 물총새를 그린 것이지. 부리가 뾰족하고 긴 물총새가 물가로 달려들어 무언가를 노리는 모습이야. 물고기를 노리고 있겠지만 물고기는 보이지 않고 물총새 앞에 물풀만 보여. 이 물풀은 물달개비라고 해. 주로 여름철에 물가에서 큰 잎을 펼치고 있지. 물총새 또한 여름 철새라서 물달개비와 짝을 지어 그린 그림은 대체로 여름을 상징하는 화조화라고 할 수 있어.

예전에는 이처럼 사계절을 나타내는 그림을 많이 그렸어. 사계절의 변화는 자연환경에서 사람들이 가장 쉽게 느낄 수 있는 변화이거든. 계절에 따라 농사일이 바빠지거나 한가해지기도 하지만 계절의 변화는 사람들로 하여금 많은 생각을 하게 했지.

봄이 되면 들과 산에 새싹이 돋는 것을 보고 새로운 생명 탄생에 놀라움을 금치 못하고, 여름이면 울창하게 자라는 수목을 보면서 자연의 위대함을 느끼지. 또 가을에는 소슬한 바람에 쓸쓸한 기분을 느끼고, 나

뭇잎이 떨어지고 동물들도 겨울잠을 자는 겨울에는 생명의 순환을 떠올리기도 했어. 이런 현상을 지켜보면서 옛사람들은 신비로운 자연 변화를 그림으로 그렸던 거야.

산수화를 통해 이런 사계절의 변화를 표현하기 시작하면서 뒤이어 화조화로도 계절의 변화를 나타냈어. 매화나무에 앉은 까치는 봄을, 강가의 해오라기는 한여름을, 나무 그림자가 진 달밤의 기러기는 가을을, 눈 덮인 대나무 사이에서 졸고 있는 꿩은 겨울을 상징하는 식으로 그렸지. 김식이 그린 물총새가 물가에서 물달개비와 놀고 있는 그림 또한 새와 식물을 짝지어 사계절을 표현한 화조화의 하나라고 할 수 있을 거야.

화조화는 이처럼 꽃과 새가 한 짝이 되어서 어떤 특별한 의미를 전하기도 하고, 또 계절감을 나타내기도 해. 그렇지만 의미를 명확히 알 수 있는 화조화는 전체로 보면 그리 많지 않아. 세월이 흐르면서 뜻이나 의미가 잊힌 경우가 더 많기 때문이야. 의미를 알 수 없게 됐지만 화조화로서의 매력이 전혀 없는 것은 아니지. 화조화는 아름다운 꽃과 새를 그린 그림이니 그 자체로도 감상하기에 충분하거든.

최 메추라기, 변 고양이,
남 나비의 의미는?

옛 그림 명수들 가운데 몇몇 사람은 이름 대신 별명으로 불리기도 해. 그중에서 별명으로 가장 유명한 화가는 아마 최북일 거야. 그의 어렸을 때 이름은 식(埴)이었어. 나중에 이름을 북(北)으로 바꾸었지. 동서남북의 북 자를 쓴 것이라서 이름치고는 좀 특이하지. 그런데 더 특이한 점은 이 북 자를 반으로 잘라서 자(字)로 삼았다는 거야. 칠칠(七七)이라고 말이지. 자는 이름 대신 부르는 제2의 이름 같은 것이야. 그래서 주변에서는 최북을 "여보게, 칠칠이." 하고 부르기도 했다지. 아무리 자기가 지은 것이라고 해도 '칠칠이'라고 불리면 기분이 묘했을 텐데 여하튼 괴짜 화가였던 것만은 사실인 것 같아.

최북의 별명은 하나가 아니었어. 산수화를 잘 그려서 '최 산수'라고

〈메추라기〉 **최북**, 18세기, 비단에 채색, 24.0x18.3cm, 고려대학교박물관.

도 불렸지. 무엇보다 유명한 별명은 '최 메추라기'야. 그가 메추라기를 그리면 따라올 사람이 없어서 그런 별명이 붙었다고 해. 그가 그린 메추라기 그림은 오늘날에도 여러 점이 전하고 있어. 그중에서 앞쪽에 보이는 고려대학교 박물관 소장품인 〈메추라기〉가 널리 알려져 있지.

이 메추라기는 가을을 상징하는 꽃인 국화와 함께 그려져 있어. 메추라기는 보통 가을과 겨울 사이에 수확을 끝낸 들판에 살면서 떨어진 곡식이나 이삭 등을 먹고 살지. 이 그림 역시 가을 들판의 메추라기를 그렸어. 그런데 그중 한 마리가 자못 심각한 표정으로 먼 곳을 바라보고 있어. 무언가를 곰곰이 생각하는 것처럼 보여 재미있기도 하고, 예사롭지 않은 느낌을 주기도 하지. 메추라기 뒤로는 갈대가 그려져 있는데 무심하고 거침 없이 단번에 그려 넣은 것 같아. 거칠거칠한 붓으로 빠르게 그은 먹선은 꼼꼼하게 그린 메추라기와 대비되면서 색다른 묘미를 느끼게 해. 갈대 하나가 길게 늘어져 메추라기 두 마리를 포근히 감싸 안은 것처럼 보이는데, 이는 구도상으로 꽉 짜인 느낌이 들어. 옛 그림의 솜씨는 보통 선을 통해 드러나는 경우가 많은데 최북이 갈대를 표현한 선을 보면 그의 솜씨가 대단한 것을 알 수 있어.

최북이 최 메추라기로 불리게 된 데에는 그의 탁월한 솜씨 때문이기도 하지만 메추라기 그림을 유독 많이 그렸기 때문이기도 해. 그렇다면 그는 어째서 많은 메추라기 그린 것일까? 이 또한 당시의 시대 분위기와 관련이 깊다고 볼 수 있어.

18세기의 조선은 사회적으로 매우 안정되고 경제적으로도 몹시 윤택했다고 했지? 그래서 사람들은 평화롭고 풍요로운 현실을 즐기면서 언

제까지 자신이 누리는 행복이 계속되기를 바랐어. 최북이 그린 메추라기 그림은 실은 그와 같은 바람을 나타낸 그림이라고 할 수 있어.

메추라기의 한자말은 암순(鶴鶉)이야. 그런데 암순의 '암'자는 중국에서 편안하다는 '안(安)'자와 발음이 같아. 또 그림 속 국화(菊花)의 '국'자 발음은 중국어에서 '거(居)'자와 같은 발음이거든. 그렇게 보면 메추라기(鶴)와 국화(菊)를 그린 그림은 안(安)과 거(居)를 뜻하는 그림이 되는 것이지. 합치면 안거(安居)가 되는데 모든 근심과 걱정 없이 '편안하게 지낸다'는 의미야. 그러니까 메추라기 그림을 가진다는 건 온 집안이 걱정 없이 편히 지내기를 기원하는 셈이지. 메추라기 그림을 잘 그리기로 소문난 최북에게 사람들이 그림을 그려 달라고 몰려들면서 그에게는 최 메추라기라는 별명이 붙여진 거야.

물론 메추라기 그림에는 이런 뜻만 있는 것은 아니야. 메추라기는 가난하지만 욕심이 없는 마음을 나타내는 의미로도 쓰여. 이것은 메추라기의 외모나 특성에서 비롯되었지. 메추라기 깃털은 가지런하지 않을 뿐 아니라 화려하지도 않아. 얼룩덜룩한 깃털은 마치 여러 조각의 헝겊으로 기운 옷 같아 보이지. 사람으로 치면 가난한 사람의 차림새야. 가을에 추수가 끝난 뒤에 들판에 떨어진 이삭을 주워 먹고 사는 메추라기의 특성은 분수를 지키며 청빈하게 사는 모습으로 비춰졌지. 그래서 메추라기에게는 욕심 없이 분수에 맞게 편안히 산다는 의미가 담기게 되었어. 그래서 가난한 생활 속에서도 뜻을 굽히지 않고 살아가는 선비들도 특히 메추라기 그림을 좋아했지.

18세기에는 메추라기 말고도 고양이를 그린 화가가 많이 등장했어.

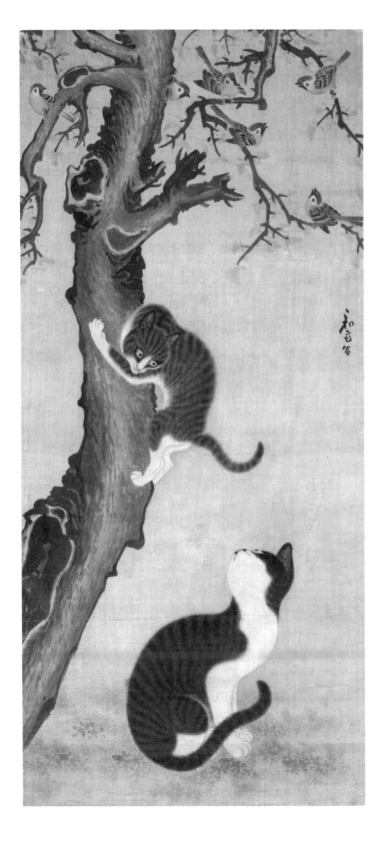

그중에 고양이 그림으로 이름난 사람은 변상벽이라는 화가였어. 최북의 메추라기처럼 그는 고양이로 유명했는데, 그래서 별명이 '변 고양이'였다고 전해져. 그에게 이런 별명이 붙은 것 또한 변상벽에게 고양이 그림 주문이 많이 밀려들었기 때문이야. 그의 작품 중에 국립중앙박물관에 있는 〈묘작도〉는 특히 명작으로 손꼽히지. 그림을 보면 고양이들이 마치 그림에서 걸어 나올 듯이 생생하게 그려져 있지. 생명력이 느껴진다는 것인데 이것이 바로 좋은 그림, 명작을 평가하는 기준이 돼.

그런데 이 그림은 좀 생각할 점이 있어. '묘작도(猫雀圖)'라는 제목처럼 고양이와 참새가 함께 그려져 있다는 점이지. 고양이 두 마리 중 한 마리는 풀밭에 앉아 있고, 다른 한 마리는 큰 옹이가 박힌 고목을 기어오르는 중이야. 두 고양이는 고개를 마주하며 서로를 쳐다보고 있지. 고목 위 가지에는 참새가 여러 마리 앉아 있어. 참새를 노리고 나무 위를 오르는 고양이가 마치 다른 고양이에게 지시를 내리고 있는 것 같기도 해. 나뭇가지 위 참새들은 전혀 눈치 채지 못하고 한가하게 지저귀고 있어.

현실에서는 고양이와 참새가 잡아먹고 잡아먹히는 관계잖아. 그림 속 고양이와 참새들의 위치로 보면 일촉즉발 위기의 순간이 아닐 수 없지. 그런데 이 그림에는 그러한 긴장감이 전혀 느껴지지 않아. 오히려 평화로운 분위기가 감돌지. 도대체 어떤 영문일까 궁금증이 일지 않아? 이 그림은 고양이가 참새를 사냥하는 장면은 아니야. 변상벽에게 변 고양이란 별명이 붙은 것은 참새를 잡는 고양이를 많이 그렸기 때문이 아니라, 참새와 고양이에게 담긴 행복의 의미를 잘 그려 냈기 때문이거든.

〈묘작도〉 변상벽,
18세기, 비단에 수묵, 93.7x43.0cm,
국립중앙박물관.

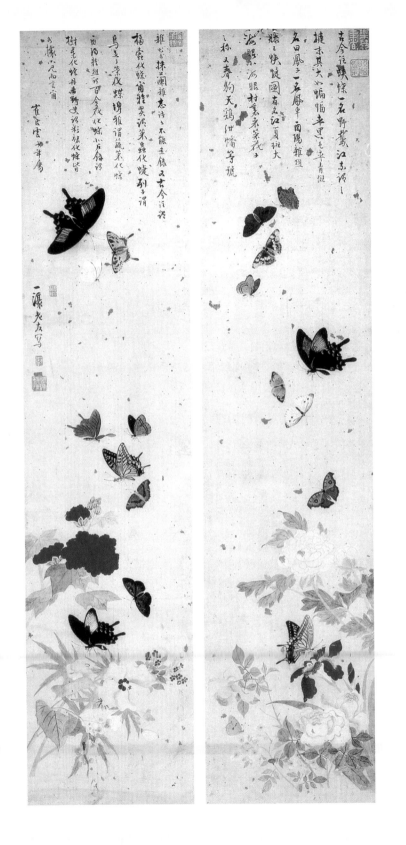

고양이는 한자로 묘(猫)라고 하는데 이 묘자의 발음이 중국에서는 70세 먹은 노인을 가리키는 모(耄)자와 발음이 같아. 그러니까 고양이는 장수한 노인을 가리키는 셈이지. 그리고 참새는 벼슬을 가리켜. 작은 참새는 한자로 작(雀)인데 한자 발음이 벼슬 작(爵) 자와 비슷해. 이렇게 놓고 보면 고양이와 참새를 그린 묘작도는 '오래오래 사시면서 높은 벼슬을 하라'는 뜻이야. 그런데 굳이 여섯 마리나 되는 참새를 등장시킨 이유가 있을까? 벼슬 의미로 쓰였다면 한 마리로 족할 텐데 말이지. 그건 여섯 마리의 참새를 여섯 자식으로 보기 때문이야.

고양이 두 마리는 늙은 두 부부를 가리켜. 이들 두 사람이 낳은 자식은 모두 여섯인데 고목이 된 늙은 부모의 은혜 덕분에 모두 훌륭하게 자라 높은 가지, 즉 높은 벼슬에 나아가게 됐다고 해석할 수 있지. 그래서 이 그림은 장수한 부모가 높은 벼슬에 오른 많은 자식을 기르게 되는 행복을 나타낸 그림이라고 할 수 있어.

고양이 이야기가 좀 길어졌는데 장수의 의미가 담긴 고양이 그림만은 아니야. 나비도 장수를 뜻해. 이 시대의 화가 남계우는 나비 그림의 명수여서 별명이 '남 나비'였지. 그가 잘 그린 나비 그림에도 장수를 축하하거나 기원하는 뜻이 담겨 있어.

나비는 한자로 접(蝶)이라고 해. 이 자는 중국에서는 80세 먹은 노인을 가리키는 말인 질(耋) 자와 발음이 같아. 그러니 나비를 그려 놓고 장수한 노인을 연상할 수 있는 것이지.

최 메추라기에서 변 고양이를 거쳐 남 나비까지. 이런 별명의 화가들이 많이 나왔다는 것은 그만큼 이 시대에 행복과 장수를 바라는 그림의

〈호접도〉 남계우,
19세기, 종이에 채색, 127.9x28.2cm,
국립중앙박물관.

수요가 많았다는 사실을 말해 줘. 이는 화조화의 명수와 달인이 나올 수 있었던 배경이기도 해.

길상화

그림의 종류에는 산수화, 인물화, 화조화와 달리 그려진 내용이 무엇을 뜻하는지에 초점을 둬서 그린 그림도 있어. 그런 그림을 '길상화'라고 해. 길상(吉祥)이란, 행운이 뒤따르거나 좋은 일이 일어날 조짐이란 뜻이야. 여러 가지 상징적인 뜻이나 의미를 지닌 동물, 식물 또는 자연물을 그려놓고 그와 같은 것이 뜻하는 행운이나 좋은 일이 일어나기를 바란다는 마음을 담은 그림을 길상화라고 하는 거지. 가을걷이가 끝난 들판에 메추라기를 그려 놓고 편안하게 살기를 바라거나 또는 갈대밭의 기러기를 통해 노년의 행복을 기원하는 것은 모두 길상화라고 할 수 있어.

풀과 벌레 그림을
잘 그린 명수들

자세히 관찰하면 평범한 것도 새롭게 보이는 경우가 많이 있어. 우리가 흔히 사용하는 돈도 그중 하나일 거야. 돈은 자주 쓰기는 하지만 자세히 들여다본 경우는 그다지 많지 않을지도 몰라. 우리가 쓰는 지폐에는 초상화가 그려져 있지. 천원 권 지폐에는 퇴계 이황 선생, 오천 원에는 율곡 이이 선생, 만 원에는 세종 대왕, 오만 원에는 신사임당의 초상이 있어. 신사임당은 율곡 선생의 어머니니까 한국의 지폐에 모자(母子)가 나란히 들어간 셈이지.

그런데 이들 지폐를 자세히 살펴보면 이런 위인의 얼굴만 그려진 것은 아니야. 이분들과 관련이 깊은 것들도 함께 그려져 있거든. 예를 들어, 천원 권 퇴계 선생 옆에는 한국 유학의 기초를 놓으신 분답게 유학

의 본산인 명륜당이 그려져 있지. 율곡 선생 옆에는 그가 태어난 강릉 오죽헌이 그려져 있어. 세종대왕과 함께 그려진 것은 용비어천가의 글귀와 함께 왕을 상징하는 그림인 〈일월오봉도〉지.

이처럼 모두 각각의 인물과 관련이 깊은 건물이나 그림이 그려져 있는데 오만 원권 신사임당 옆에는 포도 가지와 가지 넝쿨이 그려져 있어. 다른 지폐들의 경우로 보면, 이런 식물들이 신사임당을 상징한다는 말이 되는데 과연 그럴까?

사임당은 다방면으로 재능이 아주 뛰어났어. 율곡 선생처럼 자식을 훌륭하게 키운 것은 물론, 시를 잘 지었고 글씨도 잘 썼지. 또 그림에도 타고난 솜씨가 있어 사임당이 그린 산수화가 오늘날까지 전하고 있어. 특히 작은 식물이나 풀벌레를 그린 그림인 초충도(草蟲圖)를 잘 그린 것으로 유명해.

신사임당 이전에는 이처럼 꽃과 풀에 곁들여 곤충이나 작은 동물을 그린 그림은 거의 존재하지 않았어. 신사임당이 그린 이후에 크게 인기를 끌고 유행하면서 여러 화가들이 초충도에 도전해 이름을 날리게 됐지. 그런 점에서 신사임당은 조선 시대 초충도의 선구자라 할 수 있어. 사임당이 그린 초충도를 보면 수박과 생쥐 외에도 많은 식물과 곤충, 작은 동물들이 등장해. 쇠똥구리와 땅강아지, 잠자리, 사마귀, 하늘소 같은 곤충이나 개똥벌레와 매미, 메뚜기도 등장하지. 작은 동물로는 개구리와 생쥐, 두꺼비, 심지어 고슴도치도 그렸어.

인기가 높았던 만큼 후세에 미친 영향도 적지 않았는데 실제로 이렇게 세밀하게 풀벌레를 그리는 화가들이 신사임당 이후에도 여럿 등장

〈수박과 생쥐〉 **신사임당**, 16세기, 종이에 채색, 34.0x28.3cm, 국립중앙박물관.

〈오이밭의 개구리〉 정선,
제작연도 미상, 비단에 채색, 30.5x20.8cm,
간송미술관.

〈괴석과 풀벌레〉 심사정,
18세기, 종이에 채색, 28.1x21.6cm,
서울대학교박물관.

했어. 이런 풀벌레를 그리기 위해서는 섬세한 솜씨도 필요하지만 무엇보다 관찰력이 중요해. 그래서 이런 그림을 보면 대개 아주 세밀하고 정확하지.

진경산수화로 유명한 정선도 아름다운 초충도로 유명했어. 어렸을 때 정선에게 그림을 배운 심사정도 초충도를 잘 그렸지. 마찬가지로 진경산수화의 대가였던 심사정이 초충도를 잘 그렸다는 점은 조금 의외일 수 있지만, 실제 경치를 그림으로 그려내기 위해 관찰이 중요하다는 점에서 산수 화가가 초충도도 잘 그린 것은 어쩌면 당연한 결과야.

신사임당과 정선이 그린 그림을 보면 뒤로는 꽃이 그려지고 땅바닥에는 생쥐, 개똥벌레, 사마귀가 그려졌다는 점이 비슷해. 이런 것을 보면 심사임당과 정선이 그린 초충도 사이에는 어떤 연관이 있는 것 같은데, 두 분이 살았던 시대가 너무 멀리 떨어져서 그 관계에 대해서는 정확히 말하기 어려워.

그런데 정작 정선에게서 그림을 배운 심사정이 그린 초충도에는 조금 다른 면이 보여. 새로운 스타일이 등장하지. 무엇보다 곤충들이 땅바닥에 있지 않다는 거야. 여치가 바위 위에 올라 앉아 있지. 그가 그린 다른 초충도를 보아도 이 그림처럼 꽃 위에 나비가 날고 있거나 잠자리가 날아드는 등, 곤충이 땅바닥에 있지 않아. 한편, 바위는 신사임당이나 정선 그림에는 보이지 않았지.

이런 것을 보면 옛 그림의 초충도는 그 갈래가 하나만은 아니었던 것 같아. 하지만 그 갈래가 언제 어디서 어떻게 갈라졌는지에 대해서는 아직 구체적으로 연구된 것이 없어. 단지 최근에 발표된 초충도가 그려진

이유를 밝힌 몇 가지 연구 결과가 있지.

먼저, 작은 벌레나 동물들조차 대자연의 이치에 따라 살아가고 있다는 사실을 보여 주기 위해 초충도를 그렸을 거라는 해석이 있어. 동양에서는 옛날부터 사계절이 때맞추어 바뀌듯이 자연은 보이지 않는 이치나 섭리에 따라 움직인다고 여겼지. 사람도 그와 같은 이치에 순응해 산다고 생각했어. 이러한 생각은 유교 사상 속에도 잘 녹아 있는데, 이것을 설명하기 위해 하찮은 벌레나 짐승들도 자연 속에서 평화롭게 살아가는 모습으로 그렸다는 것이지.

또 다른 하나는 시를 잘 지으려고 초충도를 활용했다는 추측이야. 옛날에 교양인이나 지식인으로 대접을 받기 위해서는 무엇보다 시를 잘 지어야 했어. 시를 잘 짓기 위해서는 자연 만물을 잘 알아야 하는데 그 연장선에서 자연의 미물인 벌레나 곤충의 생태까지 잘 알아 두면 좋다고 생각한 것이지.

마지막으로, 초충도가 길상화처럼 어떤 좋은 의미를 상징하여 그려졌다고 해석하는 주장이 있어. 예를 들어 개구리는 아이를 상징하고, 벌은 높은 지위, 사마귀는 악을 쫓는 역할을 한다는 것이지. 화조화가 그랬던 것처럼 초충도에 그려진 곤충, 벌레들 역시 오랜 세월이 흐르면서 뜻이나 상징이 많이 잊혀 버렸어. 그래서 오늘날에 그 의미를 밝힐 수 없게 된 것이 더 많아졌지. 초충도는 의미에 따른 해석을 하기보다는, 자연 속에 더불어 살아가는 귀엽고 작은 벌레와 곤충들의 생동감을 느끼는 그림으로서 더 사랑받게 된 것이라고 할 수 있어.

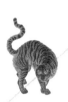

선비들은 왜 사군자를
좋아했을까?

조선 시대 말기에 한 화가는 매화를 몹시 좋아해 매화를 보면 '선생님' 하고 불렀다고 해. '설마 그럴 리가.' 싶겠지만 그가 남긴 글을 보면 '정말 그럴 수도 있겠구나.' 할 거야. 바로 조희룡이란 화가인데 그는 그림을 그리는 틈틈이 생각나는 글을 적은 《석우망년록石友忘年錄》에 이런 말을 남겼어.

'내게는 매화를 지나치게 좋아하는 버릇이 있다. 누워서 잘 때에는 내가 직접 그린 매화 병풍을 치고 잔다. 글이나 그림을 쓸 때에도 먹은 매화 이름이 들어간 먹을 골라 쓰고 벼루도 매화 시가 새겨져 있는 벼루를 쓴다.'

〈홍백매화도〉 **8폭 병풍**, 조희룡, 19세기, 종이에 채색, 124.8×46.4cm, 국립중앙박물관.

조희룡은 정말 지독하게 매화를 좋아했던 것 같아. 그는 매화 그림도 많이 그렸어. 자신의 말로는 매화를 사랑하는 마음이 골수에 스며들어 10년 동안 매화 그림만 그렸다고 해. 이렇게까지 매화를 사랑했다는 건 조금 특이하다고 생각할지 모르겠어. 하지만 조선 시대의 문인 화가들은 대개 좋아하는 식물이 각기 따로 있었다고 해. 널리 알려진 추사 김정희 는 난초를 특별히 좋아해서 수많은 난초 그림을 그렸다고 하지.

이처럼 문인들이 특히 좋아하고 자주 그린 식물 그림 몇 가지를 가리 켜 사군자(四君子) 그림이라고 해. 사군자란, 네 군자라는 뜻으로 여러 식물 중에서도 특히 매화, 난초, 국화, 대나무, 이 네 가지를 가리켜. 그 런데 왜 하필이면 이 네 가지 식물을 군자에 비유했을까? 그것은 예전 의 문인이나 학자 들이 하던 어려운 공부와 관련 있어.

동양에서 꾸준히 발전했던 학문은 유학이었어. 공자의 가르침이 기본 이 되는 학문인데, 마음을 잘 닦아서 성인군자가 되고자 하는 것이 주된 내용이라고 앞에서 말했었지. 말이 쉽지 마음을 닦는 일은 매우 힘든 일 이었어. 그래서 문인과 학자 들은 어려운 공부를 하는 틈틈이 글과 시를 지어서 자신의 심경을 적어 보곤 했지. 어느 때부턴가 동물이나 식물 또 는 바위에 비유해 시를 짓고 글을 쓰기 시작했어.

이런 비유가 시작되자 글과 시뿐 아니라 그림을 동원하게 되었지. 특 히 매화, 난초, 국화, 대나무 이 네 가지를 주로 그렸는데, 이들의 성질과 특징이 군자가 되려고 공부하는 문인이나 학자 들의 마음에 꼭 들었기 때문이었어. 왜 이 네 가지였을까?

그 이유를 차례로 살펴볼게. 우선, 매화야. 매화는 이른 봄에 곳곳에

눈이 쌓여 있고, 추위도 다 가시지 않은 가운데 꽃을 피우고 은은한 향을 풍기지. 또 오래되고 구불구불한 가지에서도 많은 꽃을 피우는 특성이 있어. 옛날 사람들은 이런 매화의 모습에서 온갖 시련에도 불구하고 품위를 잃지 않고 꿋꿋하게 노력하는 선비의 자세를 보았지. 한국의 학자 중에서는 퇴계 이황 선생이 특히 매화를 좋아한 것으로 유명해.

이황 선생의 제자 중에도 매화를 좋아한 사람이 있어서 매화나무 100그루를 심어 놓고 즐겼다고 해. 그런데 어느 날 친구가 찾아와 이 매화를 보고는 모두 베어 버렸지. 놀라서 이유를 물었더니 "자네의 매화처럼 한겨울이 아닌 따뜻한 봄에 피는 매화는 매화가 아닐세."라고 답했다고 해. 조선 시대의 문인과 학자들은 매화를 보는 것조차 이처럼 엄격했나 봐.

난초도 비슷한 특성이 있어. 난초는 사람이 손길이 닿지 않는 깊은 산속에 자라는 게 보통이지. 향도 은은하게 멀리까지 퍼지는 게 특징이야. 그래서 남들이 보지 않는 곳에서도 묵묵히 제 할 일을 하는 선비에 비유하기 좋은 식물이지.

난초를 많이 그린 추사 김정희 선생은 난초 그림을 잘 그리기 위해서는 우선 공부를 많이 해야 한다고 했어. 공부를 하지 않고 그린 난초는 난초 그리는 것을 흉내 낸 데 불과하다 여겼지. 이분의 기준이 얼마나 엄격했는지 매화를 잘 그리기로 유명했던 조희룡에 대해서도 가차 없었어. 조희룡은 추사의 제자였고 추사가 북청으로 유배 갈 때 일당으로 여겨져 전라도 임자도로 유배되기까지 했지.

추사는 이런 조희룡에 대해, '그는 나의 난초법을 배웠지만 난초 그리

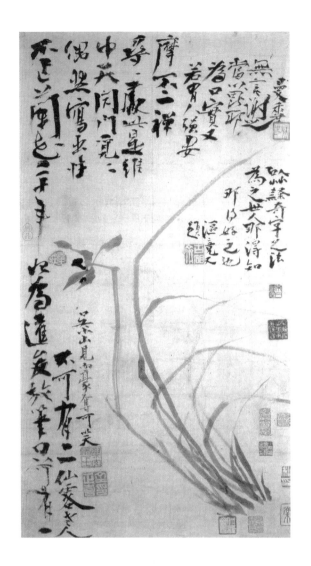

는 흉내를 면하지 못했다.'라고 딱 잘라 비판했어. 사군자 그림 가운데 흔히 난초 그림이 가장 쉽고도 어렵다고 해. 감상하기도 마찬가지이지.

대나무는 똑바로 곧게 올라가는 것이 선비 같다고 했고, 국화는 가을에 서리가 내리는데도 아름다운 꽃을 피운다는 점에서 또 꿋꿋한 선비

〈부작란도〉 김정희, 19세기, 종이에 수묵, 55.0x30.6cm, 개인 소장.

에 비유되었어. 매화, 난초, 국화, 대나무 이 네 가지 그림은 한국에서 아주 오래전부터 그려졌지. 그림은 남아 있지 않지만 고려 시대 기록에도 매화와 대나무 그림이 그려졌다고 해. 그렇지만 이 네 가지를 한데 묶어 사군자라고 부른 것은 훨씬 뒤의 일이야. 중국에서는 명나라 말기 그러니까 17세기 들어서 사군자라는 말을 썼다고 해. 사군자라는 용어가 널리 일반에 퍼진 것은 일제 강점기부터야. 난초를 그린 그림, 대나무를 그린 그림 등을 한데 모아 전시하면서 이것들을 통칭해 부를 이름이 필요했기 때문이지.

옛 그림 토막 상식

추사 김정희의 난초 그리는 법

추사가 제주도로 귀양 가 있을 때 아들 상우는 아버지에게 난초를 그릴 종이를 많이 보냈어. 그랬더니 추사 선생이 '얘야, 난초 그리는 것은 이렇게 많은 종이를 써서 연습하는 것이 아니다.'라고 답장을 쓰며 난초 그리는 법을 가르쳐 주었다고 해.

추사 선생은 난초 그리는 것은 서예에서 예서(隷書) 글씨를 쓰는 것과 같다고 했어. 예서란, 요즘은 없어진 한자의 옛 글씨체인데 쓰지 않는 글씨라서 이를 쓰려면 꽤 많은 공부가 필요했지. 추사 선생이 '난초를 그리는 것이 예서를 쓰는 것과 같다'고 한 말은, 책을 많이 읽어 교양이 쌓여야 남을 흉내 내는 데 그치지 않고 저절로 좋은 난초 그림을 그린다는 의미로 한 말이야. 난초 그리는 게 쉬운 일은 아니었겠지?

까치호랑이 그림의
기구한 운명

이번에는 민화(民畵)가 어떤 그림인가를 좀 알아볼까? 앞에서 겸재 정선의 금강산 그림을 예로 들면서 양반이나 선비들이 즐기던 고급 문화가 서민들에게까지 전해져 유행하는 과정에서 민화가 그려졌다고 했어. 이런 현상 또한 18세기 말에서 19세기 초 무렵에 일어났어. 이 시기는 사회가 안정되고 경제적 여유가 생겨 문화에 대한 관심이 갑자기 높아진 때라고 했지. 많은 사람이 판소리를 즐기고 소설책을 읽으면서 여가 시간을 보냈어. 물론 그림을 감상하는 사람도 늘어났고, 또 많은 사람들이 그림으로 집 안을 장식하게 되었지.

이렇게 갑작스럽게 그림에 대한 수요가 늘어나자 정식 화원이나 문인 화가 외에도 그림을 그려 팔아 생활하는 사람들이 나타났어. 약간이

라도 그림 그리기에 재주가 있는 사람들이 그림을 생업으로 삼았지. 이런 화가들은 거리의 직업 화가라고 할 수 있는데 이들은 머리를 짜내 새로운 작품을 그리거나 새로운 구상을 시도하기보다는 이미 이름난 그림을 베껴 그려 팔곤 했어. 거리의 이름 없는 직업 화가들이 베끼듯이 그린 그림을 '민화'라고 하는데 그 종류는 매우 다양했어. 예전부터 궁중이나 양반 사회에서 감상되던 산수화나 화조화는 물론, 궁중에서 의식을 치를 때 치는 장식 병풍이나 모란 병풍까지 모두 그렸어.

이들이 그린 민화 가운데 가장 널리 알려진 그림이 바로 까치호랑이 그림이야. 소나무 아래에 우스꽝스런 호랑이가 앉아 있고, 나뭇가지에는 까치 한 마리가 앉아 있는 게 일반적인 구도이지. 물론 호랑이 새끼가 등장하거나 여러 마리 까치가 등장하는 그림도 있어. 이런 그림들을 모두 한데 묶어 까치호랑이 그림이라고 해. 한자어로 호랑이 호(虎)자와 까치 작(鵲)자를 써서 호작도(虎鵲圖)라고 하기도 하지. 까치호랑이 그림이 우리나라의 대표적인 민화인 만큼, 내용면에서도 조선 시대 민화의 특징이 고루 담겨 있어.

까치호랑이 그림은 연초에 인사를 하는 용도로 주고받았어. 이러한 용도로 쓰였던 그림을 세화(歲畵)라고 해. 이런 세화의 뿌리를 거슬러 올라가면 중국에 이르게 돼. 중국의 산동 지방에는 새해가 되면 소나무 아래에 호랑이를 그린 그림을 주고받으면서 "올해는 높은 관직에 올라가시기 바랍니다." 덕담을 나누곤 했거든. 호랑이는 맹수의 왕이므로 관리로 치면 1등급의 높은 관리에 비유되었어.

이러한 중국과 달리 조선에서는 호랑이에 높은 관직을 상징하는 의

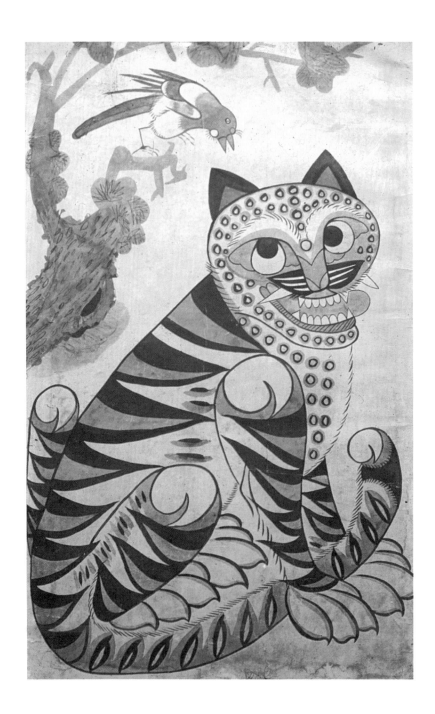

〈까치호랑이〉 **작자 미상**, 19세기, 종이에 채색, 95.0x55.0cm, 개인 소장.

미는 없었지. 호랑이는 신선을 따라다니는 동물로 주로 좋은 소식을 가져다주는 동물을 상징했고, 그 뜻을 더욱 분명히 하기 위해 까치를 소나무 위에 그려 넣었어. 까치는 당시에도 전통적으로 좋은 소식을 전하는 길조의 새로 알려져 있었거든.

이렇듯이 중국의 호랑이 그림은 조선으로 전해지면서 까치호랑이 그림으로 변화해 정착했어. 유머러스할 뿐만 아니라 친근하고 다정스러운 인상의 호랑이의 모습은 변화 과정에서 탄생했는데, 거리의 민화 화가들이 상상력을 통해 만들어 낸 거야.

교과서에 나와서 더 유명해진 〈까치호랑이〉 그림은 유머러스한 요소가 가득해. 소나무의 솔잎 몇 개만을 마치 꽃처럼 보이도록 그렸지. 고목 둥치에서 삐죽 나온 가지에 앉은 까치도 보통의 까치처럼 보이지 않아. 동그란 눈에 반쯤 입을 벌리고 있어 보기에 따라서는 정신이 나간 것처럼 보이지. 더욱 가관인 모습은 호랑이야. 호랑이의 얼룩무늬는 찾아볼 수 없고 지그재그 선으로 적당히 그려 색만 칠했어. 얼굴도 전혀 호랑이를 닮지 않았고 표정도 우스꽝스럽지. 얼굴만 보면 호랑이가 아니라 표범을 그린 것 같기도 해.

이런 재미있는 모습 때문에 이 그림은 전시할 때에 관람객들로부터 '피카소 호랑이'라는 별명을 얻었다고 해. 사람의 얼굴을 그리면서 옆에서 본 모습과 앞에서 본 모습을 합쳐서 괴상하게 그린, 화가 피카소가 연상되었던 것이지.

까치호랑이 그림이 이렇게 흥미롭게 탄생했지만 실은 오랫동안 제대로 대접을 받지 못했어. 무명 화가가 연초에 그려서 문 앞에 붙이고 버

리는 그림으로 여겨졌기 때문이야. 하지만 외국인들이 이 그림의 가치를 먼저 인정해 주었지. 까치호랑이 그림에는 전 세계 어디에서도 찾아볼 수 없는 유머와 해학이 가득하고, 또 당시의 민중이 누렸던 생활 문화가 고스란히 담겨 있다고 인정해, 외국인들이 먼저 즐겨 보고 수집했어.

그런 점에서 옛 그림을 보고 즐긴다는 것은 바로 오늘날 우리의 마음이나 생각에 바탕을 둔 것이라고 할 수 있어. 또 그런 만큼 그림을 보는 일에는 무엇보다 자기 자신의 감정이나 생각이 중요하다고도 할 수 있을 거야.

옛 그림에 호랑이 그림이
많은 이유는?

패션에 유행이 있는 것처럼 그림에도 유행이 있다고 했던 말, 기억하지? 그것은 꼭 유행이라기보다는 그림의 내용도 그렇고, 그림을 감상하는 취미나 취향도 시대에 따라 변한다는 사실을 말해. 보는 것도 마찬가지지. 호랑이 그림을 한번 예로 들어 볼게. 옛 호랑이 그림 가운데 가장 널리 알려진 그림을 꼽으라면 단연 김홍도의 호랑이 그림이 뽑힐 거야.

〈송하맹호도〉는 김홍도가 스승인 강세황과 합작으로 그린 그림이야. 호랑이는 김홍도가 그리고, 소나무는 스승이 그렸지. 호랑이가 소나무 아래에서 눈을 동그랗게 '딱' 부릅뜨고 있는 게 여간 사나워 보이지 않아. 또 허리를 곧추 세우고 정면을 노려보는 게 분위기가 심상치 않지. 무엇인가를 뚫어지게 바라보는 있는데 여차하면 금방이라도 그림을 뚫

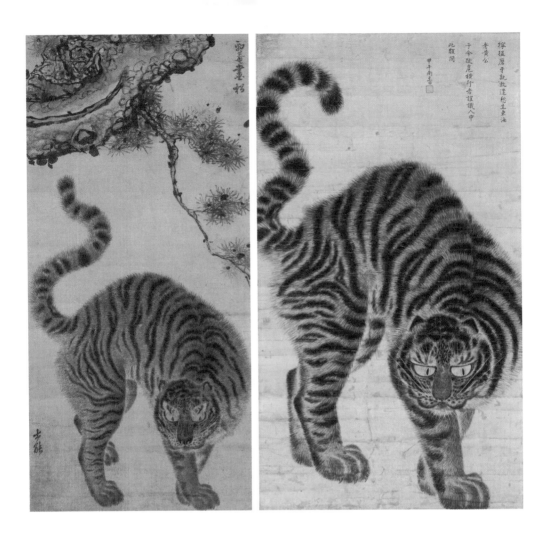

좌 〈송하맹호도〉 김홍도 · 강세황, 18세기, 종이에 수묵, 90.4x43.8cm, 삼성미술관 리움.
우 〈맹호도〉 작자 미상, 18세기, 종이에 채색, 96.0x55.1cm, 국립중앙박물관.

고 나올 기세야.

　이런 생생함 때문에 이 그림은 호랑이를 사실적으로 잘 그렸다고 평가되면서 명작의 대열에 들어가 있지. 하지만 이 그림의 명성이 널리 알려진 것은 최근의 일이야. 지금은 세상을 떠났지만 김홍도 연구로 유명했던 한 학자가 이 그림을 단원 작품 중의 최고 명품으로 소개하면서 유명해졌지.

　또 하나의 유명한 호랑이 그림은 국립중앙박물관에 있는 〈맹호도〉야. 아무 배경 없이 그려진 이 호랑이는 과거 외국에 한국 미술을 소개하는 전시가 열릴 때면 언제나 단골로 뽑혀갈 정도로 유명했지. 그런데 이 호랑이 그림과 김홍도의 호랑이는 언뜻 보면 매우 비슷해 보여. 하지만 그림을 볼 때에는 공통점뿐 아니라 작은 차이점까지도 찾아내는 것이 중요해. 대체 무엇이 같고, 무엇이 다른 걸까?

　일단 두 그림에 등장하는 호랑이는 자세가 거의 같아. 무엇인가를 지켜보면서 살금살금 다가서는 모습은 모두 비슷하지. 앞발을 나란히 하고 있는 것도 꼭 같아. 다리 뒤쪽의 털을 표현한 점도 매우 비슷해.

　하지만 다른 점도 꽤 있어. 무엇보다 〈맹호도〉에는 배경이 되는 그림이 없지. 호랑이의 눈매도 조금 더 부드러워 보이기도 하는데 그것은 김홍도가 그린 호랑이의 눈꼬리가 좀 더 올라갔기 때문일 거야. 뒷발을 모은 것과 벌리고 있는 것도 차이지. 더 큰 차이는 〈맹호도〉의 호랑이가 등을 더 곧추 세웠고, 등뼈가 보일 될 정도로 등의 곡선이 울퉁불퉁하다는 거야. 배 쪽의 흰 털을 그린 모양새도 두 호랑이가 크게 다르지. 그리고 꼬리를 보면, 〈송하맹호도〉의 호랑이는 S자로 구부러지면서 하늘을

향하고 있어. 반면에 〈맹호도〉의 호랑이는 S자 형태이기는 하지만 마치 우산 손잡이처럼 끝이 바짝 말려서 아래를 향하고 있지. 조금 더 긴장하고 있는 것처럼 보여.

종합해 보면 〈맹호도〉의 호랑이가 어딘가 딱딱하게 굳어 있는 모습이라면, 〈송하맹호도〉의 호랑이는 보다 부드러우면서도 사실적이라고 할 수 있어. 여기서 두 그림이 그려진 시기를 살펴보면 이런 차이가 어디서 비롯된 건지 알 수 있어. 결론부터 얘기하면, 〈맹호도〉가 〈송하맹호도〉보다 먼저 그려졌어. 따라서 김홍도가 스승 강세황과 함께 호랑이를 그리면서 〈맹호도〉를 직접 보고 참고하면서 그렸을 가능성이 크지. 앞서 그려진 호랑이에 보이는 어색한 점을 고쳐서 조금 더 잘 그릴 수 있었다는 거야.

우리나라에서는 예전부터 호랑이 그림이 많이 그려졌어. 고구려의 고분 벽화에서부터 백호가 등장하기 때문에 호랑이는 우리 민족에게 매우 친근한 이미지가 있지. 고려 시대에 불교를 국교로 삼았을 때에는 호랑이가 불법을 수호하는 동물로 여겨졌어. 지금도 절에 가면 대웅전 밖 외벽에 부처가 호랑이를 거느리고 있는 모습이 그려진 것을 볼 수 있지. 또 민속 신앙에도 호랑이가 산신령과 함께 짝이 되어 등장하는 게 보통이었어.

조선 시대에는 궁에서 왕이나 왕비가 죽었을 때 장례를 치르면서 시신을 모시는 빈전에 사신도를 그려 설치했는데, 그중에 흰 호랑이를 그린 백호도가 있어. 그래서 학자들 가운데는 〈맹호도〉의 뿌리가 백호도에서 유래했다고 주장하는 사람도 있지.

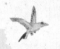

민화의 또 다른 대표 그림, 문자도

민화의 한 종류인 문자도는 까치호랑이 그림 이상으로 전 세계 어느 곳에서도 찾아볼 수 없는 기발한 그림이야. 문자도(文字圖)는 말그대로 문자를 그림으로 표현한 그림을 말해. 문자도도 까치호랑이 그림처럼 거슬러 올라가면 중국에서 전해진 그림이 뿌리이기는 해. 하지만 한국만의 유머러스한 상상력이 더해져 독창적인 그림이 되었지.

중국에서 문자도로 그려진 글자는 단 하나였어. 목숨 수(壽)자였지. 획 속에는 예전에 오래 산 것으로 이름난 신선을 그려 넣었어. 주로 용도는 연초에 주고받는 세화로 쓰여 '오래 사세요'라는 덕담의 뜻을 담았어.

그런데 이 그림이 조선에 전해지면서 다양한 글자를 활용해 응용되었어. 문자도로 그려진 글자 수가 '효제충신예의염치(孝悌忠信禮義廉恥)' 여덟 글자로 늘어나게 됐지. 이 여덟 글자는 유교를 국교로 한 조선에서 사람들 사이에 지켜야 하는 기본적인 도덕을 의미해. 처음에 이 여덟 글자의 문자도는 중국의 수(壽)자 그림처럼 글자를 크게 써 놓고 그 안에 각 글자에 관련된 이야기를 그림으로 그려 넣었어.

하지만 그림이 다음 단계로 넘어가면서 완전히 한국식으로 바뀌었어. 글자 획 속에 들어 있던 이야기에서 가장 중요하게 생각되던 것들이 밖으로 나와 획 자체가 되어 버렸지. 효(孝)자를 예로 한번 들어 볼게. 애초에 효 자 속에는 효도

〈수자도〉 종이에 채색, 92.5x55.5cm, 일본 개인 소장.

로 이름난 사람들의 이야기가 몇 가지 담겨 있어. 이 이야기는 그림 자체와도 관련이 있어 이야기를 알아야 그림을 제대로 이해할 수 있어.

우선 맹종에 관한 이야기지. 옛날 중국 오나라에 맹종이라는 사람이 한겨울에 어머니가 즐기는 죽순을 캐러 갔으나 죽순을 찾을 수 없어 울고 있었더니 죽순이 땅속에서 나왔다는 이야기야. 두 번째는 진나라 왕상 이야기인데 왕상은 어머니가 일찍 죽어 계모와 함께 살았어. 그런데 마음씨가 나쁜 계모는 의붓아들인 왕상을 못살게 굴었지. 어느 해 겨울에 왕상에게 잉어를 구해 오라고 시킨

것이야. 왕상이 잉어를 구하러 개울에 왔으나 얼음이 꽁꽁 얼어 있어 어쩔 수가 없었어. 그래서 그는 옷을 모두 벗고 누워서 체온으로 얼음을 녹이려고 하자 얼음 속의 잉어가 왕상의 이런 효심에 감동해 저절로 얼음을 깨고 튀어 올라왔다고 해.

또 황향 이야기도 있어. 황향은 일찍 어머니를 여의고 아버지와 함께 살았지. 그녀는 어리지만 아버지를 늘 극진히 모셨다고 해. 겨울에는 이불 속이 차가울까 봐 먼저 들어가 덮혀 놓았고 여름에는 아버지가 잠드실 때까지 부채를 들고 부채질을 해 드렸다는 거야.

중국의 성군으로 이름난 순임금 이야기도 있어. 순임금 역시 임금 되기 전 젊었을 적에 계모의 학대를 받았는데 그때마다 그는 아무렇지도 않은 듯 부모님에게 순종하면서 거문고를 탔다고 하는 이야기야.

귤에 관련된 효도 이야기도 있어. 중국 고대 인물에 육적이라는 사람이 있었는데 어느 날 그가 높은 사람의 잔치에 초대를 받아 가 보니 당시로서는 매우 귀한 귤이 음식으로 나왔더래. 그래서 그는 귤을 먹지 않고 자신의 품속에 넣었지. 잔치가 끝나고 작별할 때가 돼 주인에게 인사를 하려고 허리를 굽히자 육

초기 〈효자도〉 종이에 채색, 69.0×39.0cm, 선문대학교박물관.

적의 품안에 있던 귤이 굴러 떨어져 나온 것이야. 육적은 얼굴이 빨개졌는데
주인이 '어떤 일이냐'고 물었어. 그래서 그는 '귀한 귤을 보고 집에 계신 어머니
생각이 나서 차마 먹을 수가 없어 품에 넣었다'고 답했어. 그러자 주인은 그대
의 효심이 갸륵하다며 더 많은 귤을 주었다는 이야기지.

애초에 이런 이야기들은 효(孝)자의 획 속에 그림으로 그려져 있었는데 하나씩
모두 독립해서 획 자체를 대신한 게 바로 한국
식의 효 문자도야. 옆에 있는 효자도를 보면
첫 번째 획은 수염이 길다란 잉어로 되어 있고
위에서 내려 긋는 두 번째 획은 죽순이야. 부
채와 거문고도 보이지.

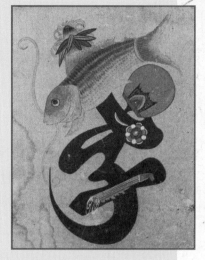

효에 대한 이야기 설명이 없으면 그림 속의 죽
순과 잉어, 부채 그리고 귤이 도대체 무엇을
뜻하는지 알 수 없을 거야. 이야기 속의 소재
를 이렇게 대담하게 처리해 상상력과 기발하
게 결합시켜 그림으로 그려 낸 것은 조선 시대
의 문자도 밖에 없어.

민화가 이렇게 자유분방한 상상력을 구사할 수 있었던 것은 민화 자체의 성격
에서 비롯된 것이라고 할 수 있어. 민화는 이름 없는 거리의 직업 화가, 즉 서민
화가들이 서민을 위해 그린 그림이야. 그래서 그림에 남을 의식하는 잘난 체나
유식한 척하며 재지 않아도 됐지. 그보다는 서민들의 감정을 그대로 표현하면
서 이들의 눈길을 사로잡을 특이하고 유머러스한 매력이 담겨 있으면 그만이
었거든. 이렇게 탄생한 민화는 이제까지 보아온 옛 그림과는 전혀 다른 배경을
가지고 있다고 말할 수 있어. 또 이런 민화가 다양하게 존재한다는 사실은 그
만큼 우리 옛 그림이 풍부하고 다양하다는 것을 말해 주는 근거이기도 해.

〈효자도〉 종이에 수묵, 56.0x32.0cm, 선문대학교박물관.　　　　　　　　　207

옛 그림을 잘 보려면 어떻게 해야 할까?

지금까지 다양한 옛 그림을 함께 감상해 보았어. 옛 그림을 어떻게 하면 잘 보고 이해할 수 있는지에 대해 간단히 정리해 볼게. 사실 그림을 잘 보는 방법이 따로 있는 것은 아니야. 그림은 자기가 가진 생각이나 마음 또는 느낌에 따라서 보고 이해하고 즐기면 되는 것이거든. 하지만 이렇게 되기까지에는 약간의 기초 지식이 필요한 것도 사실이야. 이를 축구 시합에 비유해서 한번 설명해 볼게.

우선 규칙을 알아야 해. 모두가 좋아하는 축구를 예로 들어 보면, 축구는 누구나 할 수 있는 운동으로 공 하나만 있으면 어디서나 즐길 수 있지. 공을 차는 솜씨가 좀 모자라도 열심히 달리고 차면 재미가 있을 뿐만 아니라 즐겁지. 그런데 즐겁게 축구를 하는 것과 축구 시합을 재미있게 구경하는 것과는 좀 달라. 옛 그림을 보는 것은 공을 차는 것과는 달리 축구 시합을 구경하는 것에 비유할 수 있지.

축구가 공을 골대 안으로 차 넣는 것만이 전부가 아니라는 것은 누구나 다 알거야. 거기에는 오프사이드나 골킥 같은 룰이 있고 또 반칙에 대한 규정이나 선수를 교체하는 규정도 있지. 이런 것을 알고 구경하면 그냥 공만 쫓아가면서 보는 축구 관람보다 훨씬 재미있겠지. 옛 그림에

서 축구 시합의 규칙과 같은 역할을 하는 것이 옛 그림을 설명할 때 사용하는 용어들이야.

이 글에서는 그와 같은 용어를 많이 사용하지 않았는데 실제 그림 설명을 보면 이런 용어를 어느 정도 알고 있다는 전제하에 옛 그림을 설명하는 것이 보통이야. 그러니 이런 용어는 미리 알아 둘 필요가 있어.

다음에는 직접 미술관이나 박물관에 가서 보라는 것이야. 이것도 축구 시합에 비유해서 생각해 보면 금방 알 수 있어. 집에서 텔레비전으로 축구를 보는 것을 제아무리 편하다 해도 경기장에 직접 가서 선수들이 달리는 소리, 숨소리 그리고 우렁찬 응원 소리를 들으면서 즐기는 것과는 전혀 다르지. 그림 감상도 마찬가지야.

책 속에 들어 있는 그림 사진만으로는 그림의 감동을 다 느낀다는 것은 불가능하거든. 직접 박물관이나 미술관에 가서 보면 '애걔, 이렇게 작은 그림이었어?' 하는 말이 절로 나오는 그림이 있어. 또 반면에 '어, 이렇게 큰 그림인지 몰랐는데!' 하는 감탄이 나오는 그림이 있기도 하지. 물론 그림의 크기에 따라 감동의 크기가 달라지는 것은 아니야. 하지만 실제 그림을 눈으로 직접 보면 감동이 달라지는 것은 사실이야.

더 중요한 것은 축구 경기장처럼 박물관이나 미술관 그 자체도 그림을 보는 데 한몫한다는 거야. 만약 맨체스터 유나이티드 팀의 홈구장에 가서 결승전이라도 보게 된다면, 시합 중의 장면 하나하나까지 평생 잊지 못하겠지. 잊지 않으려고 더 열심히 보게 될 거야. 박물관이나 미술관에 걸려 있는 그림도 마찬가지라고 할 수 있어. 그림이 걸려 있는 현장을 즐기면서 그림을 감상하는 것도 오래도록 잊지 않고 그림을 기억하고 즐기는 법의 하나라고 할 수 있지. 박물관이나 미술관은 각기 그 공간만의 개성이나 특징을 살려 건물을 설계했거든. 그뿐만 아니라 수집품의 구성이나 전시 방법도 제각기 달라. 그 차이를 느끼면서 그림을 감상하는 것도 그림 감상의 눈을 높이는 데 도움이 될 거야.

하지만 그림 감상에는 시험이나 축구 시합처럼 점수도 없고 승패도 없어. 자신이 좋아하는 대로 즐기는 대로 보는 것이 정답이야. 앞에서 소개한 몇 가지 방법은 없어도 되지만 있으면 조금은 도움이 되는 조언에 불과한 것이거든. 여기까지 읽었다면 이제 남은 일은 책을 덮고 박물관이나 미술관으로 떠나는 것뿐이야. 옛 미술을 감상하는 일의 매력에 푹 빠져들길 바라며 글을 마칠게. 모두들 파이팅!

이 책에 실린 예술 작품은 저작권자를 찾아 정해진 절차에 따라 사용 허가를 받았습니다.
자료의 출처를 찾아 저작권자의 허락을 받기 위해 최선을 다했으며,
저작권자를 찾지 못한 일부 사진은 저작권자와 연락이 닿는 대로 허락을 구하겠습니다.

옛 그림이 쉬워지는 미술책

초판 1쇄 2014년 10월 22일
초판 4쇄 2022년 7월 15일

지은이 윤철규
책임 편집 황여진
편집장 윤정현
마케팅 강백산, 강지연
디자인 나무디자인 정계수

펴낸이 이재일
펴낸곳 토토북
주소 121-894 서울시 마포구 양화로11길 18, 3층(서교동, 원오빌딩)
전화 02-332-6255 | **팩스** 02-332-6286
홈페이지 www.totobook.com | **전자우편** totobook@korea.com
출판등록 2002년 5월 30일 제10-2394호
ISBN 978-89-6496-217-6 43600